RA'AL KI VICTORIEUX

SEMPER VICTRIX

ARTE DE PROTECCIÓN ESPIRITUAL

RA'AL KI VICTORIEUX

SEMPER VICTRIX

ARTE DE PROTECCIÓN ESPIRITUAL

Atma Unum
Colección Kundalini

BIENVENIDO

Para mayor información de Atma Unum, lo invitamos a visitar nuestra página web:
atmaunum.com.mx

¿Quiere recibir actualizaciones de nuevas publicaciones? Lo invitamos a suscribirse a nuestra lista de correos.
Por favor envíe un e-mail a:
atmaunum-subscribe@yahoogroups.com
¡Gracias!

amazon.com/author/raalkivictorieux
atmaunum.bandcamp.com
youtube.com/atmaunum
unumatma.wordpress.com
facebook.com/unumatma
twitter.com/AtmaUnum
linkedin.com/raalkivictorieux
soundcloud.com/raalki
instagram.com/atmaunum
pinterest.com.mx/AtmaUnum
raalki.tumblr.com
ggodreads.com/RaalKi
issuu.com/unumatma

DEDICACIONES

A Dios Padre y Madre.
A Shamash y Sherida, Yahweh y Shekhinah, Allah y Manat, Parabrahman y Saraswati, Tao y Tianhou, Vajrasattva y Kuan-Yin, Myndie, Kinich Ahau y Xochiquétzal, Yeshúa bar Maryam y María Magdalena. A todos los Maestros Espirituales, y Bodhisattvas.
A todos los Arcángeles, Ángeles y Angelinas.
A Saint Germain, a Master Choa Kok Sui.
Al Alma Superior.
A la humanidad de buena voluntad, a los dragones del sendero trascendente, a todos los que cultivan la conciencia de la unidad.
A todos los seres sintientes en todo tiempo, dirección y dimensión.
Al Anima Mundi, a la Madre Tierra, al Cosmos y la Armonía Universal.

AGRADECIMIENTOS

A Dios Padre y Madre, por las constantes bendiciones.
A Shamash y Sherida, Yahweh y Shekhinah, Allah y Manat, Parabrahman y Saraswati, Tao y Tianhou, Vajrasattva y Kuan-Yin, Myndie, Kinich Ahau y Xochiquétzal, Yeshúa bar Maryam y María Magdalena, por la Creación, el Amor, y la Luz.
A todos los Maestros Espirituales y Bodhisattvas, por eones y muchas vidas de sabiduría y bendiciones.
A todos los Arcángeles, Ángeles y Angelinas, por su guía, amor y protección.
A Saint Germain, a Master Choa Kok, Sui por sus enseñanzas. Al Alma Superior, por la conciencia de lo esencial.
A los ancestros por su legado. A mi madre, Martha Aggeler, por su generosidad. A los amigos por muchas vidas de alegría compartida.
A los que han colaborado en la realización de este proyecto, por su arte, empatía y confianza.
A la humanidad de buena voluntad, a los dragones del sendero trascendente, a todos los que cultivan la conciencia de la unidad, a los futuros lectores, por compartir el conocimiento.
A todos los seres sintientes, en todo tiempo, dirección y dimensión, por el amoroso servicio a la vida.
Al Anima Mundi, a la Madre Tierra por nutrirnos cada día.
Al Cosmos y la Armonía Universal, por la inspiración y la música.
Bendiciones de amor, gracia y trascendencia.

INTRODUCCIÓN

Esta presentación de pinturas es un breve relato de lo sublime y lo trascendente. La creadora de las obras realiza una versión de sencilla belleza, un catálogo de símbolos de protección espiritual. La serie resultante, *Semper Victrix*, está dedicada a la conciencia espiritual. Es una colección de símbolos que pueden usarse para purificar, para reflexionar, para sanar; para ser más sabios.

Provienen tanto de culturas orientales como occidentales: el Tibet, el budismo, el Feng Shui chino, los santos católicos, la alquimia occidental, los filósofos griegos, las deidades hindúes, la numerología, lo árabe, egipcio, los iconos del arte. Responde a esa necesidad espiritual de la humanidad, de guía y protección. No se trata de creer que las obras sanan o son divinas en sí. Sino de que las experimentamos como un puente para recordarnos de la conciencia divina que posee la Tierra y nosotros. Cada uno de nosotros está constituido por un cuerpo físico, uno emocional, uno mental, y uno *átmico*; del alma. Cuando nuestro cuerpo físico muere, el alma, que es inmortal, nos sobrevive. Somos el alma. Sin embargo, en el día al día, ocupados en las necesidades físicas, emocionales y mentales, a veces lo olvidamos. También olvidamos nuestras vidas pasadas, y desconocemos las futuras. Tal vez, dejamos pistas en el arte de lo que es verdaderamente importante para nuestra alma… reflexionar en el ser, y cubrir todo con un manto de belleza y amor.

Las obras oscilan entre representaciones casi didácticas del símbolo, con versiones eclécticas en las que a través del collage, se generan sorpresivas asociaciones con imágenes diversas, de la cultura popular, los sueños o la imaginación. El conjunto de piezas

puede resultar interesante para quienes gustan de lo simbólico, sin caer en fundamentalismos, de lo ecléctico a través de sincretismos inusuales y probablemente de subliminales mensajes psicológicos que podemos encontrar entre líneas. Esta muestra del arte pictórico de Victorieux la hermana con los diseñadores cuando presenta síntesis claras y delimitadas de la imagen, y con los surrealistas en el momento en que el collage entra en escena. De alguna manera, el estilo de la autora es uno y muchos a la vez. Las dimensiones de la obra son pequeñas y medianas, lo que ha facilitado que hayan sido exhibidas en centros culturales y museos de la Ciudad de México, y de Puebla de los Ángeles.

Victorieux es una exploradora del arte y del alma. Ha pasado buena parte de su vida leyendo temas esotéricos, filosóficos, psicológicos, de historia y teoría del arte, así como biografías de protagonistas de la cultura. Nace en la Ciudad de México, ha vivido por temporadas en Chiapas, en Oaxaca, Guadalajara y Monterrey. También realizó algunas residencias por meses en Eslovaquia y en Alemania. Se ha presentado con distintos seudónimos o nombres artísticos: Iris Aggeler, Iris México, Iris Atma. Actualmente, se presenta con el nombre de Ra'al Ki Victorieux. En reconocimiento a su trayectoria, su obra fue incluida en la exposición "Libertades", muestra colectiva en celebración del marco de los festejos del Bicentenario de la Independencia y Centenario de la Revolución. El escenario de este evento fue en el Museo Palacio del Arzobispado, ubicado en el Centro Histórico de la Ciudad de México.

"El Museo de Arte de la Secretaría de Hacienda y Crédito Público, Antiguo Palacio del Arzobispado, presenta la muestra Libertades, tomando como base conceptual las celebraciones antes mencionadas, como hechos fundamentales para el fortalecimiento de nuestra identidad nacional y para la reflexión y discusiones

plurales de nuestra historia y de la visión común del México que deseamos construir hacia el futuro." Cartelera Cultural de Oficialía Mayor. Dirección General de Promoción Cultural, Obra Pública y Acervo Patrimonial. 2011.

Vivimos en una época diferente a la que relata Shakespeare; ya no tenemos que batirnos a duelo, o salir cada día armados con espadas o sables al tomar una caminata a la plaza más cercana. Nuestro mundo es más simbólico, nuestras interacciones no se dan sólo en el plano físico, sino también en la arena virtual. Si en algún momento experimentamos la adrenalina del temor, y el impulso por atacar o huir, muchas veces lo más sabio es contenerse, priorizar lo diplomático, y descargar nuestra emotividad en el deporte o en el diván del terapeuta. Victorieux se desahoga en el arte, es una creativa quien febrilmente se encuentra creando, día tras día. Tres décadas de producción así lo atestiguan. Ha generado una abundante lista de obra literaria, sonora, visual y performática.

Victorieux ha construido su discurso paso a paso, sumando historias, identidades de performance, experiencias creativas, y obras en diferentes géneros. Ha encontrado que su trabajo tiene relación con el conocimiento de la teosofía, la filosofía de lo divino, y también con las luchas sociales por la libertad de expresión, los derechos de la mujer, los valores de transmutación y trascendencia… con la lucha en la que todos podemos estar familiarizados entre el caos y el orden. Este apasionamiento por la actividad artística le ha generado entrevistas y menciones en diversos medios nacionales e internacionales.

20 Años Moviendo Conciencias! Durante 20 años Vamp Iris Atma Ra ha construidos sus identidades en el performance, arte escénico en el que ha contextualizado su trabajo en relación con el activismo

desde diferentes clases de moda o de temas sociales. La forma en que lo combina con la investigación artística es una de sus principales cualidades para provocar asombro. El Nuevo Alarma! Únicamente la verdad. (2010, septiembre, 27).

Victorieux ha trabajado en la búsqueda de su identidad a través de la transformación de sí misma. Ha compartido sus métodos de investigación y sus descubrimientos. Muchas veces su obra tiene un componente social y espiritual. Algunas personas creen que vivimos algo que nos hereda el destino, ella parece estar constantemente reinventándose a sí misma y con ello su centro. Sin duda, el cambio ha sido una de sus constantes, movida por una impresionante curiosidad y versatilidad. Algo tiene de exploradora, como si quisiera indagar sobre las diversas culturas y actores del mundo a través del arte. Conocer de religiones establecidas y también de la sabiduría de chamanes. Esta búsqueda surge de una necesidad profunda de encontrar respuesta a los misterios trascendentales. Se ha alimentado de experiencias y también de mitos, ha coqueteado con el miedo a lo desconocido, y a presenciado historias difíciles de explicar. Algo de todo esto se refleja en su pintura; que esperamos disfruten.

Dedicaciones	4
Agradecimientos	5
Introducción	6
I. Invocación & Alquimia Visual	12
Símbolos espirituales	**12**
De las Cosas Divinas	14
Báculo de los Médicos y los Mensajeros	16
Protección Contra las Tentaciones	19
Corazón Florido y Coronado	21
Deidad que Cierra o Abre los Caminos	23
Deidad Solar, Creador del Mundo	24
Tres Son Uno	25
El Karma; la Unión de Causa y Consecuencia	27
Escarabajo Solar	29
Runas Orientales	**31**
Buena Fortuna	32
Crecimiento	33
Abundancia	35
Transmutación.	37
Larga Vida	38
Monogramas & Citas de Alquimia	**39**
Amor, Amor	41
Apariencia o Plenitud	43
Unidad	44
Gnosis	46

Maravillosa Naturaleza	47
El Pensamiento de la Humanidad	49
Sol y Luna	51
Collage Simbólico	**54**
Cronos Kitsch	55
Ganesha	57
Estrella	58
Fuego	60
Cruz	61
Música	63
Los Deseos en Nuestros Corazones	**65**
II. Premios & Distinciones	67
III. Carteles	69
IV. Exposiciones	75
Glosario	81
Índice Onomástico	86
Libros Citados	90
Acerca de la autora	92
Libros por Ra'al Ki Victorieux	95
Cursos por Ra'al Ki Victorieux	96

I. INVOCACIÓN & ALQUIMIA VISUAL

Símbolos espirituales

Ahura Mazda. Ki Victorieux. 2016. Acrílico / tela.

Semper Victrix, en latín, se traduce como Siempre Victorioso, o Siempre en la Victoria. Ra'al Ki Victorieux afirma que la victoria que le motiva es la de la conciencia. De ahí su interés por la alquimia, ciencia que busca la transmutación del alma, y por el arte, lenguaje a través del cual manifestamos la búsqueda de qué es el hombre, el universo, y la divinidad. Ambas disciplinas documentan la historia de búsquedas trascendentales; de versar y crear con lo divino, y dejar una herencia en la cultura. El lenguaje simbólico goza de una magnífica poética y es una tradición que nos permite revelar y ver lo invisible, gracias a leyes e imágenes de alta energía, ciencia y arte. En el arte, Victorieux valora la búsqueda del ser, a través de revalorizar las antiguas sabidurías del mundo, y las filosofías tanto occidentales como orientales, en atención al alma y al espíritu del hombre, del mundo, del cosmos.

Semper Victrix es una serie de pintura con temática simbólica. La autora reúne diversos elementos asociados con la protección espiritual: runas, monogramas, brújulas, reflexiones de alquimia y gnosis, entre otros. Jung, autor de "Psicología y Alquimia", penetra en las profundidades psicológicas de algunos símbolos, y afirma que la alquimia conduce al hombre hacia sí mismo. El "Splendor Solis", "Esplendor del Sol" es un códice ricamente iluminado

realizado en 1582 para recopilar las claves de la cábala, la astrología y el simbolismo alquímico. La *protociencia* hermética ha sido representada por innumerables creadores de todas las artes, a través de los siglos.

Llamamos símbolo a un término, un nombre o una imagen que puede ser conocido en la vida diaria aunque posea connotaciones específicas además de su significado corriente y obvio.
Carl G. Jung.

Un símbolo (del latín: *simbŏlum*, y este del griego σύμβολον) es la representación perceptible de una idea, con rasgos asociados por una convención socialmente aceptada. Es un signo sin semejanza ni contigüidad, que solamente posee un vínculo convencional entre su significante y su denotado. En Semper Victrix la autora nos presenta una amplia colección de símbolos: El *Caduceus*, La Mano de Fátima, la Medalla de San Benito, entre otros.

De las Cosas Divinas

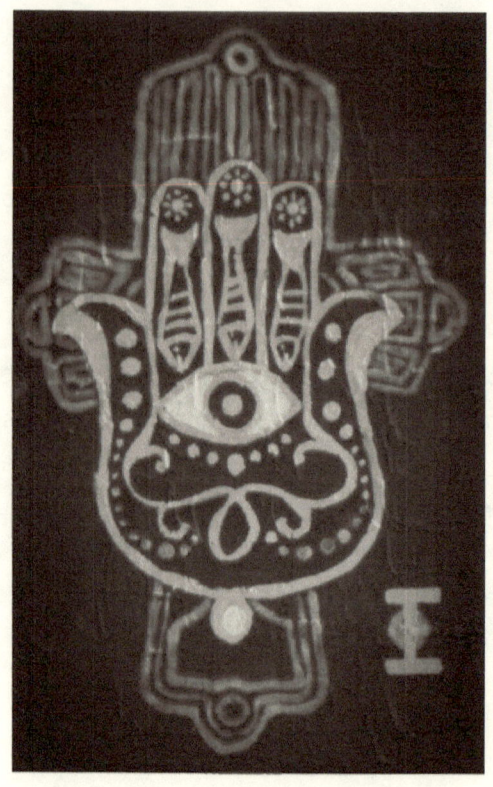

A divinis (En latín, "De las Cosas Divinas"). 2015.
Acrílico / tela. 30 x 20 cm.

La pintura titulada "A divinis" (En latín, "De las Cosas Divinas"), representa dos símbolos muy conocidos: La Cruz y La Mano de Fátima. La pintura tiene un fondo con textura gruesa en negro, que contrasta con el ornamentado trazo metálico plata y rojo de las figuras. La propuesta es combinar símbolos de oriente y occidente en una búsqueda de armonía intercultural. La Cruz, si bien se relaciona principalmente con el cristianismo, es universal. Por excelencia nos trae un mensaje de unión entre lo horizontal y lo vertical, entre lo espiritual y lo humano, por lo tanto, nos habla de unión y amor. La Mano de Fátima es un amuleto de origen

islámico muy popular en Oriente medio y la India, a fin de proteger a quien lo usa de todo mal, al detener con la palma de la mano todas las influencias negativas y enfermedades, así como atraer la buena suerte. La mano es símbolo de la Sharian, la ley islámica, pues tiene cinco dedos, pero todos están sometidos a la unidad de la mano, que les sirve de base. Cada uno de estos dedos representa un mandamiento fundamental de la ley islámica que complementan y adquieren el sentido de unicidad de Dios. Existe también una versión judía llamada la Mano de Lilita y una cristiana llamada la Mano de María.

La investigación en torno a los amuletos espirituales, es algo que ha interesado a la autora no sólo en lo visual, sino también en lo sonoro. De tal forma ha presentado también un performance en que entona mantras al estilo rock, y titula "Spoken Amulets", que significa "Amuletos Hablados". Se cree que un amuleto o talismán, es un objeto portátil al que se le atribuye un poder mágico capaz de dar salud o suerte o de beneficiar a la persona que lo tiene en su poder y lo lleva encima.

Estoy convencida del valor del arte contemporáneo, afirma Iris Atma. "Voces que son amuletos, Spoken amulets", es el performance musical que este sábado, a las 21:00 horas, en La Nueva Babel (Porfirio Díaz 224, Centro), presentó Iris Atma. E-oaxaca, (2014).

Báculo de los Médicos y los Mensajeros

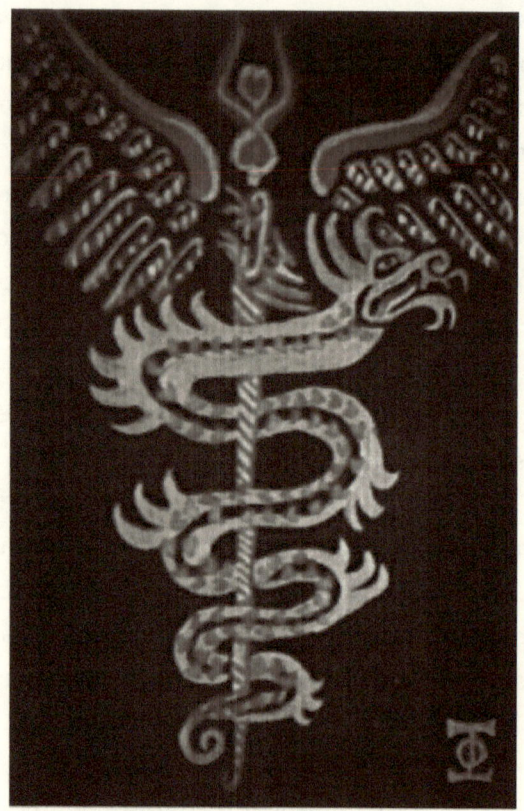

Caduceus. 2014
Acrílico / tela. 30 x 20 cm.

Otro protagonista en esta serie es "Caduceus"; pintura en alto contraste, que presenta dos dragones entrelazados en un tridente con alas y corazones. La palabra *Caduceo* es un vocablo de origen griego (κηρύκειο) del que derivará a su vez el Latín *caduceum*, que significa "vara de olivo adornada con guirnaldas". A veces se confunde con la vara de Esculapio, usada como símbolo de la medicina. También tiene cierta similitud con la copa de *Higía*, uno de los símbolos más conocidos de la profesión farmacéutica.

En la mitología griega, el caduceo fue regalado por Apolo a Hermes. Según el himno homérico a Hermes y la Biblioteca mitológica del Pseudo-Apolodoro, parece que deben distinguirse dos báculos, que luego fueron unidos en uno: primero, la vara de heraldo ordinaria y segundo la vara mágica, como las que otras divinidades también poseían. Los lazos blancos con los que la vara de heraldo estaba originalmente adornada habrían sido cambiados por artistas posteriores por las dos serpientes, aunque los propios antiguos las justificaban como vestigio de alguna característica del dios, o bien considerándolas representaciones simbólicas de la prudencia, la vida y la salud. En épocas posteriores, el caduceo fue adornado también con un par de alas, expresando la rapidez con la que Hermes, el mensajero de los dioses se movía de un lugar a otro.

En la mitología romana, esta vara era llevada por los heraldos o mensajeros como Mercurio. De acuerdo al mito, Mercurio vio luchar a dos serpientes y las separó pacíficamente con el caduceo. Las serpientes dejaron de luchar en el momento y se separaron.

Caduceus en latín, *Caduceator, Kerykeion* en ruso, *Caduceu* en catalán, *Estri del Missatger, Hermesstab* en alemán, *Caducée* en francés. Los esoteristas de todas las épocas han interpretado este famoso símbolo. En la versión de Omraam Mikhaël Aïvanhov: "El caduceo tiene un eje, y alrededor dos líneas que se elevan en un movimiento de espirales entrelazadas. Representa la estructura oculta de la anatomía humana, como lo ven el Trantra-Yoga y el Kundalini Yoga. El centro es el canal de *sushumna* dentro de la médula espinal. A lo largo de este canal, que es el eje de la columna vertebral, se eleva la energía Kundalini; las dos serpientes que son los canales *Idâ*, (polarizados negativamente y unidos a la Luna), y (*Pingalâ*, polarizados positivamente y unidos al Sol). La imagen presenta de arriba a abajo, cinco protuberancias: cerebro

(hemisferio derecho e izquierdo), pulmones (pulmón izquierdo, corazón, pulmón derecho), hígado y bazo (hígado a la derecha, bazo a la izquierda), riñón (riñón izquierdo, riñón derecho), glándulas genitales (glándula a la derecha, glándula a la izquierda).

De acuerdo con la ciencia iniciática; dos corrientes abandonan los hemisferios derecho e izquierdo del cerebro y descienden alternativamente a ambos lados de la columna vertebral. La corriente del hemisferio derecho del cerebro pasa por el pulmón izquierdo y el corazón, va al hígado, luego pasa por el riñón izquierdo y la glándula genital derecha, luego pasa a la pierna derecha. La segunda corriente comienza desde el hemisferio izquierdo del cerebro, va al pulmón derecho, luego al bazo y de allí al riñón derecho, luego a la glándula genital izquierda y la pierna izquierda. Estas corrientes se cruzan y, en cada cruce, tiene lugar la transición de lo positivo a lo negativo, de lo masculino a lo femenino, y viceversa.

También asociado con este símbolo se encuentra el Arcángel Rafael, quien se considera protector de la medicina. Su nombre significa medicina de Dios, portador de la curación de Dios. Rafael se encuentra mencionado en la literatura mística cristiana, judía y árabe. Su misión es curar enfermedades físicas, y también brindar alivio a las almas, en este mundo y en el otro, y liberarlas de los espíritus del mal (Freeman 1995, 91-929). Tiene asimismo el encargo de curar a la tierra y a través de ella a la humanidad. Rafael es regente del Sol y guardián del Árbol de la Vida en el Jardín del Edén. Se le invoca mediante la oración para obtener amor, alegría e iluminación. Él restablece el equilibrio.

Protección Contra las Tentaciones

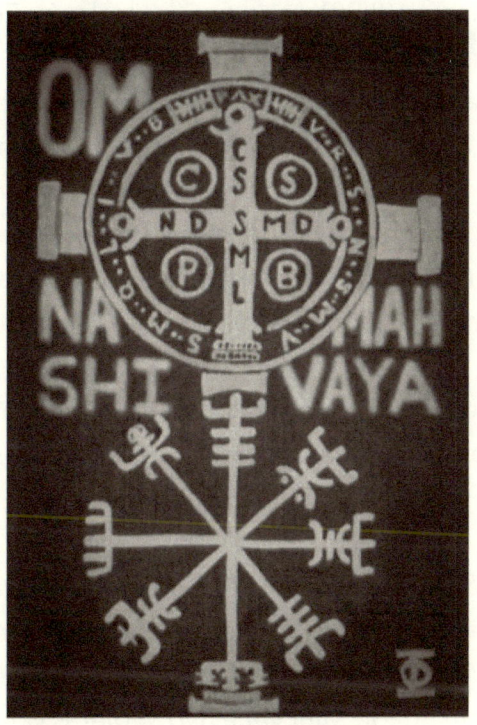

Exorcizāre. 2015
Acrílico / tela. 30 x 20 cm.

"*Exorcizāre*" es una pintura-amuleto de protección. Combina tres símbolos de defensa y orientación, provenientes de diversas culturas: La medalla de San Benito, el mantra de Shiva, y el *Vegvísir*. La obra está realizada en alto contraste de negro, rojo y plata. El diseño incorpora las letras que a manera de coro purificador están en un segundo plano, y los símbolos protagónicos en primer plano, como elementos discursivos de dirección y protección.

En la cultura occidental, de la tradición cristiana, la medalla de San Benito de Nursia, que contiene la oración *Vade Retro Satana*,

es utilizada en exorsismos. Se cree que tiene poder contra el mal. El rezo es de origen medieval, y deriva de una frase que el Evangelio de Marcos (8,33) pone en voz de Jesús. En la cultura Hindú, *Om Namah Shivaya*, es el mantra de Shiva el destructor. Es benéfico para la reconocer la divinidad y purificar espacios. Shiva forma parte de la *Trimurti* (tres formas, o Trinidad hinduista), junto con Brahmá (dios creador) y Visnú (dios preservador). El *Vegvísir*, es un amuleto para guiar a las personas durante una jornada de mal tiempo. También está relacionado con la brújula solar, usado por los navegantes vikingos. Es parecido a la rosa de los vientos.

La medalla de San Benito se asocia a la expresión "Vade Retro"; es una expresión latina que significa 'retrocede'o 'apártate'. El rezo completo dice:

Crux Sacra Sit Mihi Lux (Mi luz sea la cruz santa,)
Non Draco Sit Mihi Dux (No sea el demonio mi guía)
Vade Retro Satana (¡Apártate, Satanás!)
Numquam Suade Mihi Vana (No sugieras vanidades,)
Sunt Mala Quae Libas (Pues maldad es lo que brindas)
Ipse Venena Bibas (Bebe tú mismo el veneno.)

Corazón Florido y Coronado

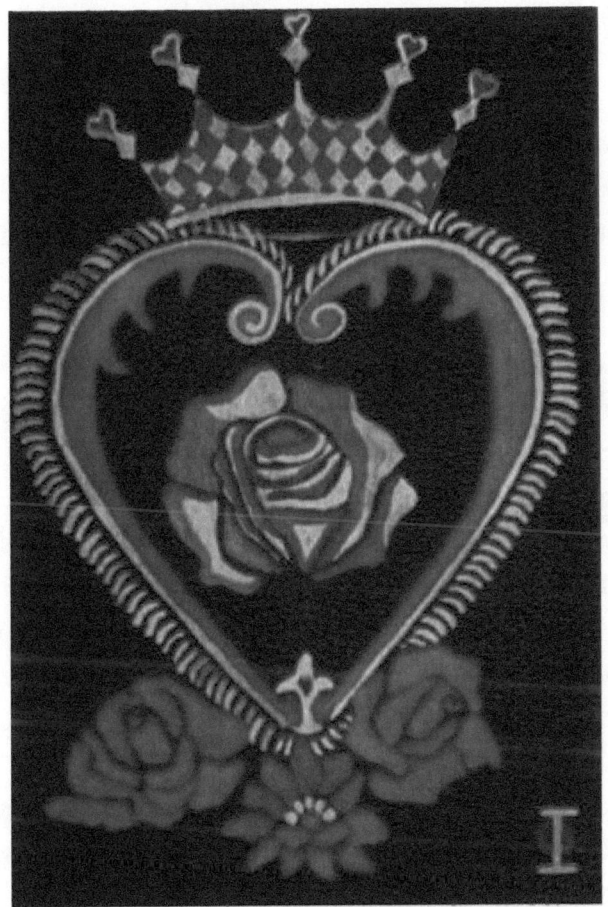

Cor. 2014
Acrílico / tela 30 x 20 cm.

En "Cor", observamos una obra en diseño de alto contraste, que nos presenta un corazón floreciente y coronado. Cor viene del provenzal antiguo, el cual desciende del latín cor, del *protoitálico* *kord, del *protoindoeuropeo* ḱḗr. Sobre un fondo negro, observamos un corazón rojo, sobre una nochebuena y dos rosas rojas. Contiene una pequeña Flor de Lis y una rosa plata y carmín al centro. Se encuentra coronado por una joya de diseño en

ajedrez rojo y blanco, con puntas en pequeños corazones y diamante. El Corazón es un símbolo de los sentimientos, del amor y del valor, de la paz interior, compasión, alegría, misericordia y otras emociones como el amor divino. Un corazón coronado es aquel que ha logrado hacer milagros como amar no sólo a quienes quiere, sino incluso a sus enemigos, y así experimentar la iluminación y el amor divino. Explicar el amor divino y la iluminación a una persona que no lo ha experimentado, es como explicar a una persona ciega qué es un color.

En la Cábala, el chakra del corazón se llama *Gedulah*, que significa grandeza o abundancia. Cuando una persona es amorosa, da y comparte generosamente. Dar es el secreto de la prosperidad, del florecimiento de la abundancia. Por ello San Francisco de Asís dijo *"es dando que recibimos"*. San Pablo en la segunda carta a los Corintios 9:6 dijo *"aquel que siembra generosamente recogerá también generosamente"*. En Lucas 6:38, Jesús dijo *"dad y se os dará; se os echará en el seno una buena medida, apretada y bien colmada, hasta que se derrame..."* En Yoga Taoísta, el chakra anterior del corazón corresponde a *yu tang* que quiere decir el hall de jade. El chakra posterior del corazón corresponde a *Ling tai* que quiere decir divino o plataforma del espíritu o templo del alma.

Deidad que Cierra o Abre los Caminos

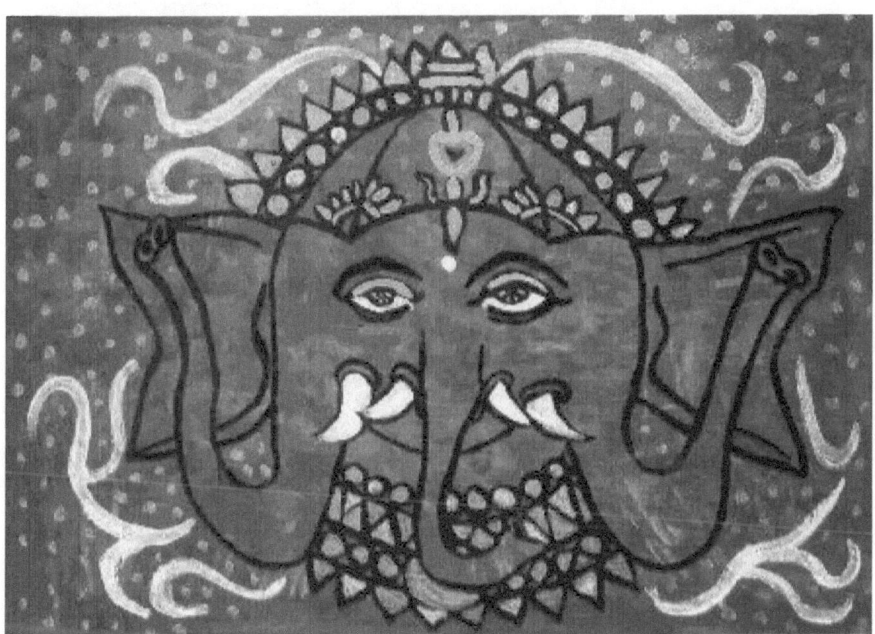

Ganesha. 2016
Acrílico / macocel. 30 x 40 cm.

Sri Ganesha o Ganesh, señor de las multitudes, señor de las categorías creadas, es uno de los dioses más conocidos y adorados del panteón hinduista. Deidad *zoomórfica*, tiene cuerpo humano y cabeza de elefante. Es ampliamente reverenciado como Señor del éxito y destructor de los obstáculos tanto materiales como espirituales, patrón de las artes, de las ciencias y señor de la abundancia. La obra lo presenta con en tonos rojo vino, blanco, negro, y dorado. Se retrata con tres trompas, en alusión a tres rostros en uno, trinidad o rostro en movimiento. Las principales escrituras dedicadas a Ganesha son el *Ganapati-atharva-sirsa*, el *Ganesha-purana* y el *Mugdala-purana*. En su honor se recita la oración *Ganesha-chalisa* y el mantra *Om Ganapataye Namaha*.

Deidad Solar, Creador del Mundo

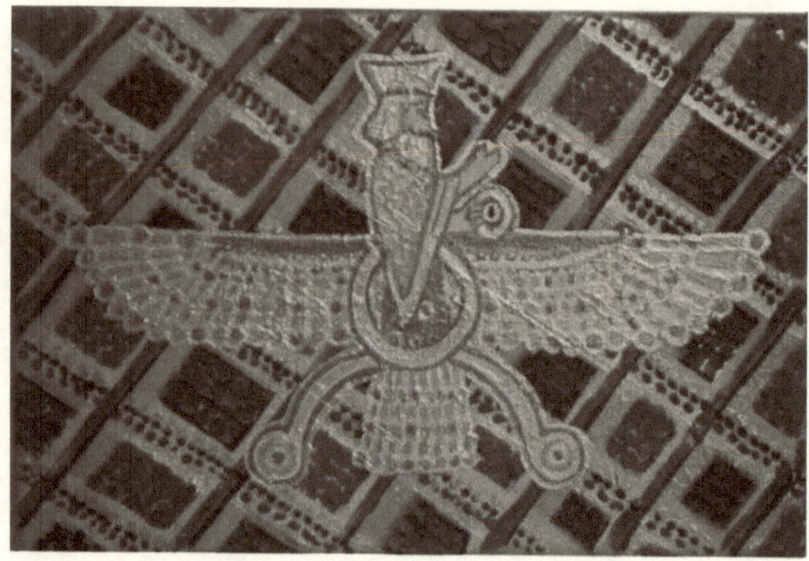

Ahura Mazda. 2016
Acrílico / tela. 20 x 30 cm.

Pintura en tonos granate, borgoña, bermellón y rojo cereza, que representa a *Ahura Mazda* u *Ormuz*, Dios persa. Aparece con alas, tal como se aprecia sobre la puerta de la *apadana*, en Persépolis. En el Zoroastrismo o religión *mazdeísta*, se le atribuye la creación del mundo; es el creador no creado, la deidad suprema. Entre los años 700 al 630 vivió Zaratustra, quien era llamado *Zoroastro* entre los griegos. A la edad de treinta años tuvo su primera revelación y de allí en adelante creó la doctrina que se encuentra recopilada en diecisiete cantos (Los Gathas), que conforman la parte más antigua del *Avesta*. A través de esta nos introducimos en la historia de *Ahura Mazda* y *Ahriman*. En esta mitología del Zoroastrismo, existe una clara diferenciación entre los hermanos gemelos Ahura Mazda, que vive en la luz y es el aroma, y Ahriman, que vive en la oscuridad y es el hedor.

Tres Son Uno

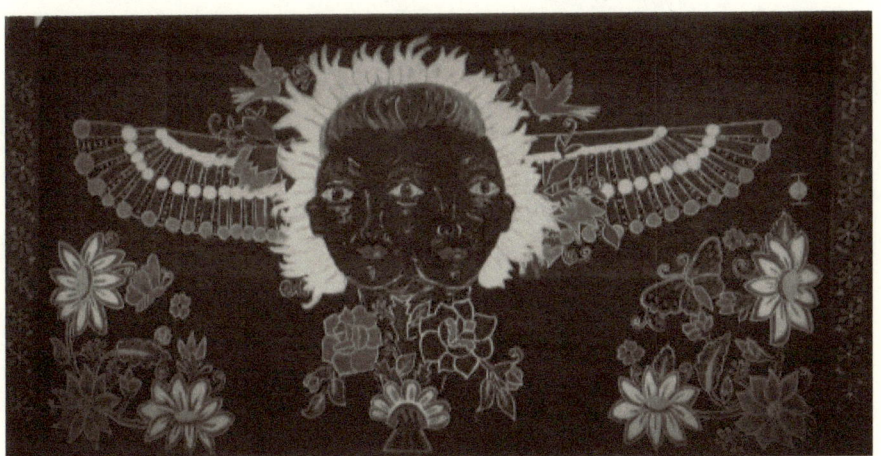

Triune. 2016
Acrílico / muro en el Mercado Las Águilas, Ciudad Nezahualcóyotl. 2.30 x 4.50 m.

En el mural "Triune", observamos una pintura en policromía sobre fondo negro. La ornamentación floral rodea un autorretrato *trifacial*. El rostro de Victorieux es rodeado por un resplandor solar, y alas semejantes a las de Ahura Mazda en el *Zoroatrismo* o Maat en la cultura egipcia. El arquetipo de tres cabezas se ha utilizado en diferentes escuelas espirituales a fin de representar la trinidad en un contexto monoteísta. Si en el cristianismo la trinidad es Padre, Hijo y Espíritu Santo, y todos somos hijos de Dios, y estamos hechos a su semejanza; es decir, Dios habita en nosotros. Nuestro cuerpo puede ser el Hijo, nuestra mente y conciencia el Espíritu Santo, y el Alma Superior, el Padre. No se trata de elevar nuestra humanidad al plano divino, sino de reconocer la divinidad que nos permite a cada uno de nosotros, tener el aliento de vida. Este principio de reconocer la trinidad, la semilla divina en nosotros, se ha popularizado a través de la frase "Yo Soy", las enseñanzas de Saint Germain, y la teosofía.

"Performancera y artista visual, ha usado los símbolos patrios con un afán de transgresión cívica. Fue censurada en el Palacio Legislativo, en el metro Insurgentes, en el Zócalo capitalino y en otros espacios públicos. Adicta a la provocación. M. ¿Dónde estudiaste? I. Primero en un colegio de monjas con las siervas del Sagrado Corazón de Jesús Sacramentado. Mi mamá quería que fuera modelo y que estudiara idiomas, pero luego entré a La Esmeralda cuando la escuela estaba en la Guerrero. De niña fresita y medio provinciana me volví posmoderna. M. ¿O sea que le saliste distinta a tu mamá? I. Pues sí, le salí con sorpresita.
Entrevista con Iris México realizada por Myriam Moscona.

La estética de la autora se relaciona con lo folk, en un peculiar neomexicaniso. Las experimentaciones creativas de Victorieux con *álter egos*, la asocia con las manifestaciones de la cultura japonesa, de personajes múltiples, realidades paralelas, etc. En entrevista con Myriam Moscona, conocida periodista cultural y poeta, habla de cómo después de pasar su infancia y adolescencia en Tapachula, Chiapas, un pequeño municipio de la costa sur de México; logra sorprender a su familia -y seguramente a muchas personas más- al incidir en el arte nacional.

Cuando tú dices "YO SOY", sintiéndolo, abres la fuente de la vida Eterna para que corra sin obstáculos a lo largo de su curso; en otras palabras, le abres la puerta ancha a su flujo natural.
El Libro de Oro de Saint Germain.

Victorieux es una fiel creyente del poder de la intención y de la voluntad. Reconoce el enorme poder que tiene nuestra conciencia cuando es dirigida a un objetivo, de ahí que elija dedicar la temática de su trabajo creativo a símbolos de amor y luz.

El Karma; la Unión de Causa y Consecuencia

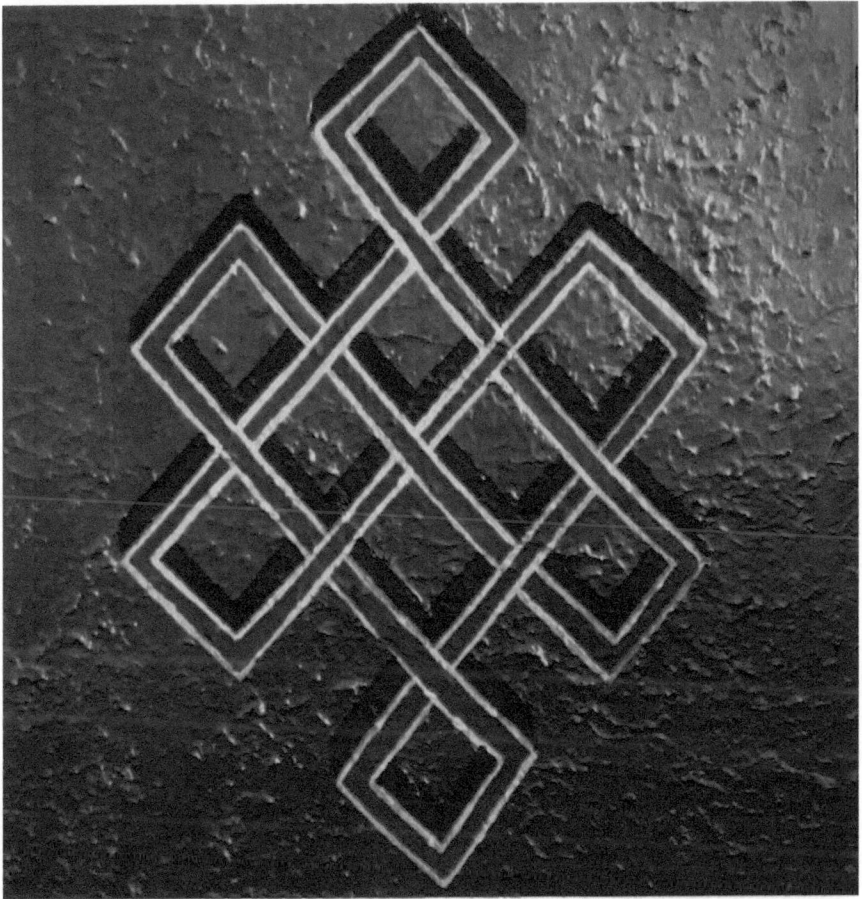

Infinito. 2019
Acrílico / macocel. 40 x 40 cm.

Entre las culturas que tienen gran influencia en la obra de Victorieux está la tibetana. La pintura "Infinito" representa uno de los símbolos más auspiciosos: *El Nudo Infinito*, también conocido como *Srivatsa* en sánscrito, y *Dpal Be'u* en tibetano. En China, se considera uno de los 8 símbolos benéficos. Este símbolo, sin principio ni fin, significa la infinita sabiduría y enseñanza de Buda, que benefician a todos los seres.

> *"La vida comienza en la naturaleza y vuelve a la naturaleza".*
> Xinran. Sky Burial: An Epic Love Story of Tibet

El intrincado tejido entre las líneas denota como los fenómenos están interconectados o dependen de causas y condiciones, en un ciclo cerrado de causa y efecto. Es la unión de *prajñā* (sabiduría) y *upāsana* (método). Representa el entretejido de la verdad absoluta y la ilusión relativa. La interpelación del camino espiritual, el flujo del tiempo y el movimiento eterno. Toda existencia, está vinculada con el tiempo y el cambio, para finalmente descansar serenamente en una mente libre de confusión, una mente que genera el logro *búdico*.

> *"De dónde vengan los ríos, allí regresarán".*
> Lailah Gifty Akita

Los maestros tántricos a menudo se los dan a sus discípulos para llevar sus bendiciones y protección. La ofrenda del *Nudo Magnífico* es para desear que los seres sintientes puedan realizar el mismo despertar que el Buda. El nudo infinito se usa, no solo en conexión con los símbolos de la buena suerte, sino como el símbolo más fuerte de fortuna. Por ejemplo colocado junto a un regalo o en un escrito significa la conexión entre quien da el regalo y quien lo recibe estableciendo lazos para circunstancias favorables futuras, recordando que nuestras acciones positivas presentes son causas para efectos positivos en el futuro. Recuerda que los efectos positivos futuros tienen su raíz en las causas presentes.

Escarabajo Solar

Scarabaeus Sacer. 2012
Spray / madera. Graffiti, mural efímero en la Plaza de la Constitución. 3 x 2.40 m.

En "*Scarabaeus Sacer*", (Escarabajo Sagrado), Victorieux presenta un graffiti, mural efímero, realizado con spray sobre madera, en la Plaza de la Constitución, el Zócalo, de la Ciudad de México. Fue convocada en el 2012 a participar, como parte de un programa cultural coordinado por la Secretaría de Seguridad Pública del Distrito Federal, desde el área de Prevención: Alcoholímetro, Unidad Graffiti, Brigada de Vigilancia Animal.

El protagonista de la pintura es un escarabajo pelotero, también conocido como *acatanga*. La mayoría de estos

coleópteros se alimentan de excremento, con el que también hacen una bola que transporta a cierta distancia para enterrarla en el suelo, y depositar ahí sus huevos. De tal forma que las larvas comen de la materia fecal hasta su desarrollo, por lo que los antiguos consideraban a este insecto y sus hábitos, una metáfora de cómo la vida surge de aquello que consideramos muerto, o desperdicio. De tal forma; para los antiguos egipcios, este animal fue el símbolo de la Resurrección del Sol, cada día, después de pasar por el inframundo. Es común que los artistas del graffiti retomen conceptos de arte "primitivo" en su obra contemporánea. Así lo hizo Basquiat, quien incluía con frecuencias referencias africanas para rebatir estereotipos.

Goethe, afirma: *"Si el ojo no fuera como el Sol, cómo percibiríamos la luz."* En la obra podemos observar ojos sobre el cuerpo y la cabeza del animal, quien sostiene entre sus patas delanteras al círculo solar, Ra para los egipcios, quien también aparece con un ojo central, en un énfasis a la luz de la visión. Meister Eckhart nos dice que: *"El ojo con el cual veo a Dios es el mismo ojo con el cual Dios me ve"*. Existe una lógica en la analogía de la visión humana y divina. También lo afirma Plotino: *"Ningún ojo jamás vio el Sol sin volverse solar, ni puede un alma ver la belleza sin volverse bella. Debes parecerte primero a lo divino y hacerte todo bello si quieres ver a Dios y a la belleza."*

El texto sobre las alas desplegadas del insecto reza "Yo Soy", en alemán (*Ich bin*), francés e inglés (*Je sui, I Am*). Las alas terminan en rayos que semejan luces o plumas plateadas, y portan el *Ankh* o llave egipcia; un jeroglífico que significa "vida". En una especie de marco ornamental se encuentran los nombres de diversos dioses del Antiguo Egipto, en morados y negros. La firma de la autora se encuentra en la esquina inferior derecha, con un ojo al medio de la V de Victorieux.

Runas Orientales

Un conjunto de obras presentan runas del Feng Shui, que es el arte y la ciencia de mejorar la energía de nuestro alrededor. Las runas son herramientas para liberar energía negativa, transmutarla en positivo, y enfocarla hacia nuestros objetivos de luz, amor y abundancia.

Al elegir una runa, esta debe tener significado para la persona, es decir, responder a un deseo y una intención verdadera. El verdadero poder reside en la persona, las runas le ayudan a concentrar su intención, y generar mayor impulso. Los símbolos que presentamos son armónicos; para la buena fortuna, la purificación de espacios, la energía vital y larga vida.

Puede recurrir a la imagen de la runa para decorar sus espacios, para meditar en ella a través de visualizaciones, o de la práctica de su escritura. Algunas personas lo dibujan, pintan, lo tallan en madera o piedra, y elaboran objetos que pueden usar en su vida cotidiana, o como obsequio a las personas que estiman.

Muchas son las personas que aplican feng shui a su entorno, a su vida diaria y les resulta benéfico. Este conocimiento milenario ha ayudado a innumerables seres a generar equilibrio y armonía en la energía de espacios de trabajo, habitación y creación, y por supuesto en la cualidad etérica, la vibración emocional y psicológica de los individuos.

Buena Fortuna

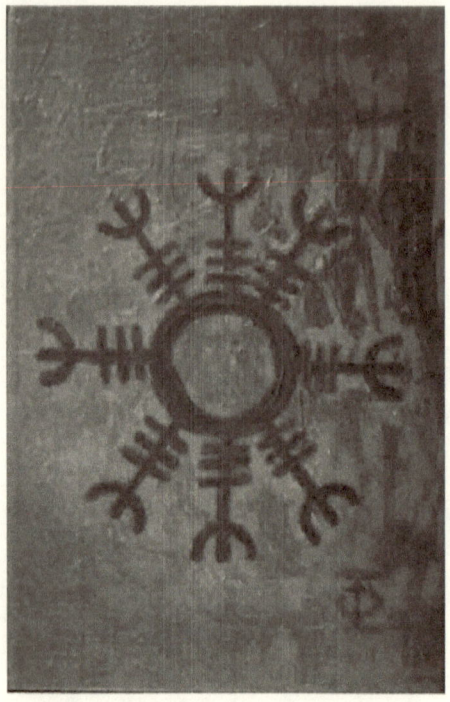

Esta pintura en acrílico presenta una figura central en rojo con vivos blancos, en un fondo gris y plata. Mínimo de recursos para enfatizar un signo. A la manera inmediata y accesible de Ben Vautier: textos sencillos, fondos contrastantes, declaraciones directas. Victorieux recurre a recursos del arte pictórico como una forma de traer al presente alfabetos místicos.

Buena Suerte. 2018
Acrílico / tela. 30 x 20 cm.

Muchas personas consideran que el Feng Shui es un arte y una ciencia antigua. Uno de sus principios es que los objetos que ponemos en nuestra casa, tienen una energía que influye en nuestra vida. De tal forma; muchos artistas contemporáneos trabajan obras que siguen estas enseñanzas, y por lo tanto promueven el chi, la energía vital, benéfica. Se considera que esta runa es ideal cuando se busca atraer la buena suerte, o ser popular. Para quienes se dedican a las ventas o tienen un negocio, se les sugiere colocar en el área donde se encuentran los catálogos o listas de precios.

Crecimiento

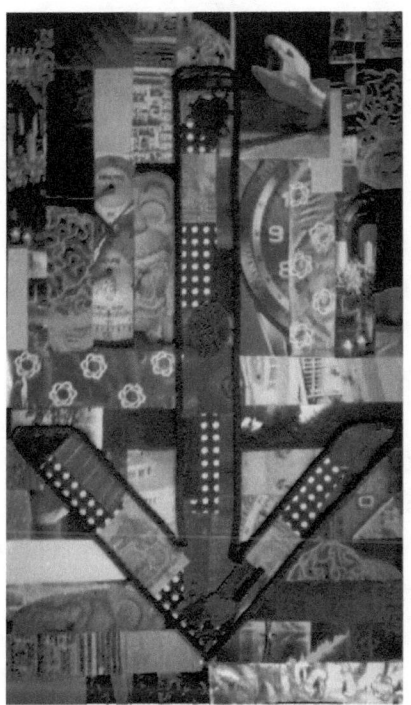

Crecimiento. 2015
Collage / metal. 42 x 28 cm.

 La runa en este caso es la flecha hacia abajo; es decir, para crecer necesitamos nutrir las raíces. Los símbolos tienen a su vez un sentido trasparente y uno opaco. Es decir; reflejan de forma directa su significado, y al unísono invitan a una interpretación más profunda de la realidad que integra. De ahí la particular renovación que Victorieux presenta de esta runa oriental, en un sincretismo con imágenes de América. Los símbolos pueden viajar a través de épocas y lugares, y enlazar significados e identidades. En el caso particular de México como nación, como inconsciente colectivo, podemos hablar de la necesidad de conectar con las raíces híbridas de sus habitantes, para retomar fuerza para el

crecimiento. La flecha apunta también a lo íntimo, personal, a los secretos que están vivos en nosotros del árbol familiar, del árbol de la nación, y del mundo; un misterio que cada sujeto reinterpreta y expresa.

El significante, la figura, la obra es un collage en alto contraste, en el cual reconocemos algunos elementos de esculturas prehispánicas mesoamericanas, fragmentos de billetes de México, elementos de arquitectura y maquinaria -relojes-. Destaca la forma de una flecha roja con un felino al centro. El collage de los dadaístas, surrealistas, nuevo realistas, artistas del ensamblaje y del pop, era considerado dentro del arte de las vanguardias como algo "sucio", romántico, en contraste con los conceptualismos de Duchamp que eran lo más "limpios" posibles. Era notable la impersonalidad intelectual de unos, en claro contrapeso de la barroca expresividad de los otros. Victorieux afirma que: *"La historia es barroca, una apasionada sucesión de hechos que vivimos intuitivamente al unísono. Es decir, para nuestro inconsciente colectivo, como habitantes del mundo, el pasado, presente y futuro se unen en nuestra percepción del ser y del tiempo. Entre toda esta maraña de información, debemos encontrar un orden, un sentido. Ese es el reto que el alma de cada uno de nosotros enfrenta".*

Una flecha hacia abajo es en el Feng Shui la runa de la promoción profesional. Se cree que nos hace generar un crecimiento sin trabas en nuestra empresa o trabajo. Nos impulsa a ascender de una forma rápida en nuestro desempeño laboral, mejorando nuestro nivel económico. Se usa sobre nuestros objetos personales y aquellos que están relacionados con nuestro sustento. Por todo esto, es una obra perfecta para decorar y energizar la oficina, taller o el lugar de trabajo.

Abundancia

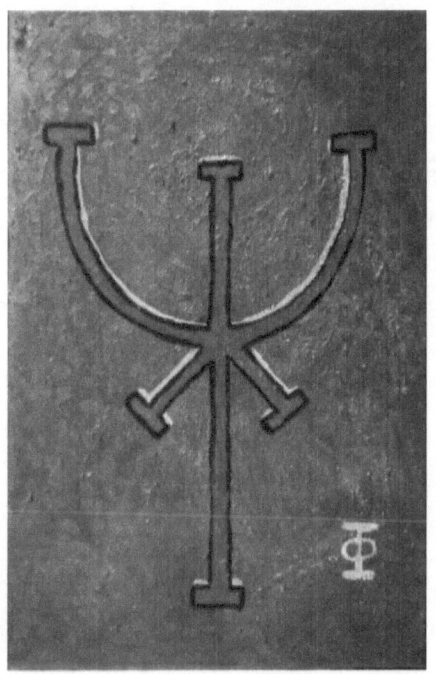

Prosperidad. 2018
Acrílico / tela. 30 x 20 cm.

 Una larga tradición de arte religioso o místico representa deidades o santos. Sin embargo, también es posible hablar de mensajes espirituales a través de una sola grafía o signo. En algunas de las obras de Victorieux observamos este interés por la síntesis, y el único discurso es una runa o símbolo. A veces menos es más. En "Prosperidad" incluye la runa para la abundancia material y el éxito en el trabajo. También se conoce como el símbolo celta de la prosperidad. Corresponde al elemento y energía de la madera. Se recomienda usar en la puerta principal de su casa o negocio, en el área de dinero o caja registradora. Representa la figura humana como recipiente que es llenado constantemente y bendecido por la abundancia, con sus brazos

arqueados hacia arriba, en señal de recibir, y hacia abajo, en señal de dar y repartir con sabiduría.

La abundancia no es algo que adquirimos. Es algo con lo que conectamos. Wayne Dyer.

Una vida abundante es una en la que tienes la habilidad de crear, explorar y experimentar. Puede incluir abundancia financiera, pero también incluye una vida plena, con significado y alegría. Para ello es necesario el desarrollo de la conciencia y el cultivar de buenas relaciones.

Cuando experimentas gratitud, desaparece el miedo y aparece la abundancia. Tony Robbins.

Los símbolos abordan una realidad vinculada con los intereses de la comunidad. Las personas recurren a ellos para entender y transformar el mundo en función de sus objetivos. Los símbolos no son solamente documentos históricos, letra muerta o de archivo, son también herramientas de intervención en el mundo, que se relacionan de una forma dinámica con los individuos y las sociedades. Esta interacción social se actualiza a la par de la evolución de las poblaciones.

Transmutación.

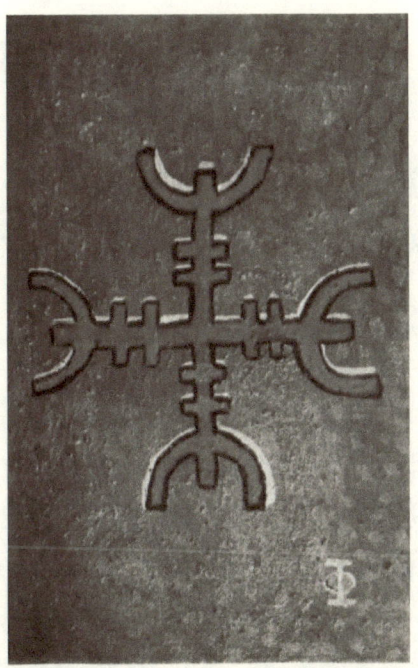

Transmutación. 2018
Acrílico / tela. 30 x 20 cm.

 Esta pintura nos presenta una figura central en rojo con vivos blancos sobre un fondo gris plata. La serie Semper Victrix es un laboratorio para explorar significados espirituales en formas visuales. Algunas de los tratamientos son barrocos, lo que es una semejanza con Anima Mundi, otra serie de Victorieux. Otras obras apuestan, como esta, por la sencillez: una obra, un mensaje. Esta runa puede ser utilizada cuando consideramos que el lugar o ambiente está cargado de energía negativa, ayuda a transmutar. El tema de la transmutación habla siempre de una evolución, es decir, no de una mera transformación, sino de un cambio que conduce a un mejoramiento. En el plano espiritual, se refiere a estar más cerca de Dios.

Larga Vida

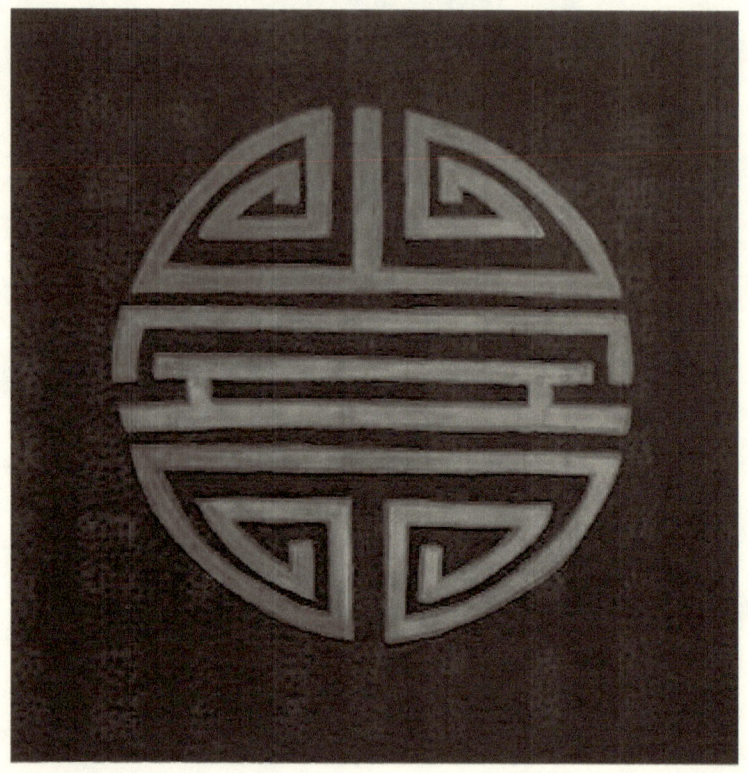

Vitalidad. 2018
Acrílico / tela. 50 x 50 cm.

"Vitalidad" es una runa que simboliza longevidad. En el Feng Shui recomiendan utilizarla ya sea como pequeño amuleto, o como un cuadro al este de la sala de estar, o comedor, a la altura de los ojos, a fin de lograr una vida saludable. También se cree que protege contra robos y accidentes. Es una imagen muy popular en la cultura china, que la incluye en imágenes utilizadas para recibir y dar bendiciones. Debido a la devoción que genera en la colectividad, se encuentra en artículos de vestuario, muebles, decoración, diseño para tatuaje, etc.

Monogramas & Citas de Alquimia

La alquimia brinda un museo de imágenes profundamente ancladas en la memoria del hombre moderno, que tienen su origen en antiguos grabados y manuscritos. Los profetas imaginaron, recibieron, documentaron imágenes arquetípicas y figuras platónicas que rigen nuestras representaciones del mundo y de nosotros mismos, signos que reflejan todo lo que pasa en la tierra y en el cosmos, y que cada época puede conocer para renovar la fortaleza.

Es verdadero, verdadero, sin duda y cierto: Lo de abajo se iguala a lo de arriba, y lo de arriba a lo de abajo, para consumación de los milagros del Uno. Y lo mismo que todas las cosas vienen del Uno, por la meditación sobre el Uno, así todas las cosas han nacido de esa cosa única, por modificación. Su padre es el sol, su madre la luna, el viento lo ha llevado en su vientre; la tierra es su nodriza. Es el padre de todas las maravillas del mundo entero. Su fuerza es orbicular, cuando se ha transformado en tierra. Separarás la tierra del fuego, lo sutil de lo grosero, suavemente y con gran entendimiento. Asciende de la tierra al cielo y vuelve a descender sobre la tierra, recogiendo la fuerza de las cosas superiores e inferiores. Tendrás toda la gloria del mundo, y las tinieblas se alejarán de ti. Esta es la fuerza de fuerzas, pues vencerá todo lo sutil y atravesará lo sólido. Así se creó el mundo. He aquí la fuente de las admirables transmutaciones y aplicaciones indicadas aquí. Por eso me llaman Hermes Trismegistro, porque poseo las tres partes de la sabiduría universal.

Al hablar de imágenes incluimos jeroglíficos, ideogramas, monogramas, lenguaje cifrado, el nacimiento del lenguaje y del alfabeto. Una de las deidades fuente de esta sabiduría es Hermes Trismegisto, patriarca de la mística de la naturaleza ay de la

alquimia. En el antiguo Egipto se identifica con Thot, el dios de la escritura y de la magia. "tres veces grande", "psicopompos", guía de las almas en los infiernos. Los colonizadores griegos en Egipto, en la Antigüedad tardía, lo relacionaron con Mercurio, mensajero alado y conocedor del arte de curar.

"El Universo o el orden inmutable de las cosas sería, según Platón, la manifestación y la imagen de la perfección del Creador: "(…) y así animó el mundo, ser vivo único que contiene en sí todos los seres a su semejanza (…). E imprimiéndole un movimiento giratorio, le dio forma esférica (…), en otras palabras, le dio la forma más perfecta de todas."
Timeo, hacia 410 a. C.

Los símbolos revelan una razón que incluye una intuición superior, donde habita lo ambiguo, es necesario pensar connotativamente, de una manera musica, poética, vibrante, ampliar nuestra noción de razón para abordar la multiplicidad de lo real.

Amor, Amor

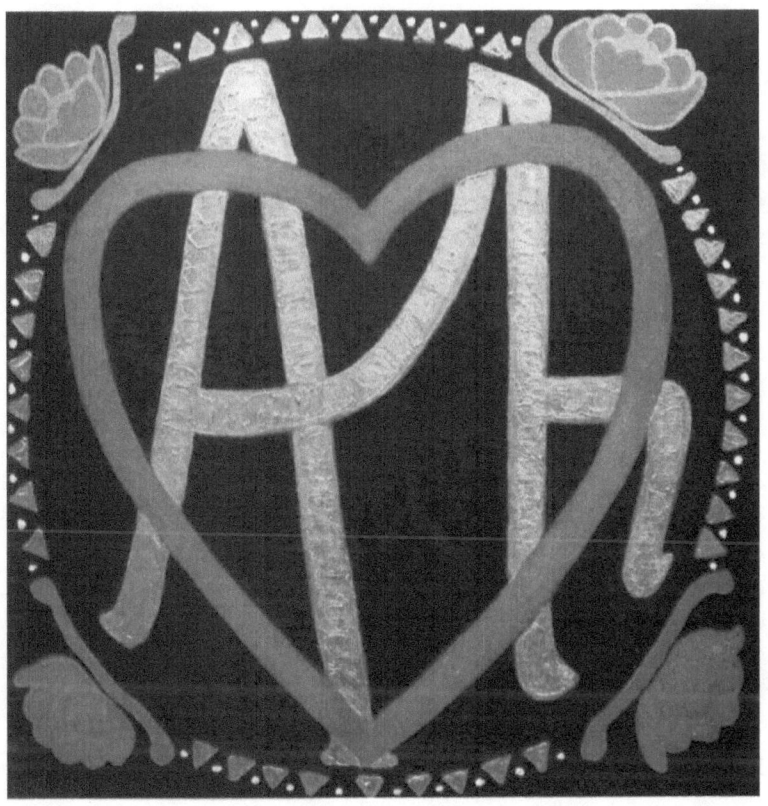

Amor. 2015
Acrílico / tela. 50 x 50 cm.

Quienes hayan seguido de cerca la carrera en artes visuales de Victorieux, sabe que los símbolos del amor son una constante estilística. En Semper Victrix, El monograma de la palabra Amor, enmarcado en un círculo con flores rojas con dorado resalta en el fondo negro; obra sencilla y estilizada, con el uso de la caligrafía como elemento visual. La autora elige signos y símbolos de la cultura y los pone al servicio de su discurso. El lenguaje permite una abstracción del pensamiento. El impulso es la comunicación.

Amor dual, Amor virtual que es enredadera, afortunadamente, sin jardinero.
Amor de selva, con vocación por la naturaleza.
Amor sin inocencia, lo que es casi un pleonasmo.
Amor nacido y crecido a golpe de sensaciones despiertas por el insuperable poder de la palabra.
Amor de dos, Amor virtual que se enreda, afortunadamente sin cautela.
Amor arroba, con vocación de carterista en el metro.
Amor ilusión, lo que es un doble pleonasmo.
Amor nacido y crecido a golpe de teclas de ordenador, besos y brindis.
Amor de noches de a pie entre árboles milenarios.
Amor de cálidas aguas burbujeantes.
Amor de confesiones y complicidades.
Amor que cultivo con el misterio que siempre nos acompaña.
Amor de los suspiros que riegan la fantasía.
Amor y amores de mi deseo.
Amor, cada vez que te nombro tengo que redefinirte.
Amor alma-alimento mío, que me salva del vacío de multitudes.
Amor, pasión más fuerte que la razón.
Ra'al Ki Victorieux. Amor, amor (fragmento).

Entre los artistas que recurren a la fuerza expresiva de las palabras en su discurso visual, podemos mencionar a Barbara Kruger. Su obra recuerda el diseño publicitario, con un estilo familiar, que logra que sus declaraciones sean accesibles, a fin de incrementar su eficacia como comentarista social y agitadora social. Bruce Nauman también recurre a técnicas de publicidad, anuncios neón para manifestar verdades de inesperada profundidad. A esto, Victorieux parecería afirmar, ¿qué más agitador y profundo que el Amor?

Apariencia o Plenitud

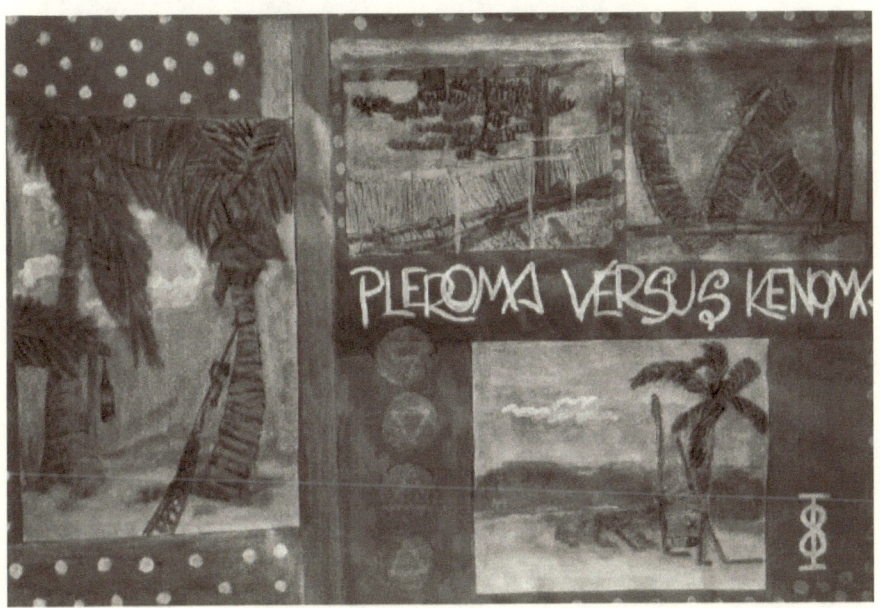

Pleroma versus Kenoma. 2018
Acrílico, collage / papel. 58 x 81 cm.

El collage "Pleroma versus Kenoma", presenta escenas de playa, los símbolos de los 4 elementos de la alquimia, y la frase que da título a la pintura. El *kenoma* es la vida material del mundo de las apariencias. El *pléroma* [πλήρωμα], vocablo griego del verbo *pleróo*, y significa "llenar". Es un elemento común a muchas doctrinas gnósticas, se define como la unidad primordial de la que surgen el resto de elementos que existen o, dicho de otra forma, la plenitud. Es un término relevante en la filosofía y la religión. En muchos mitos se atribuye al hombre una responsabilidad creadora: Curar el organismo enfermo del mundo, mejorarlo a través de la alquimia y el arte, creando un nuevo orden o modificando el ya existente.

Unidad

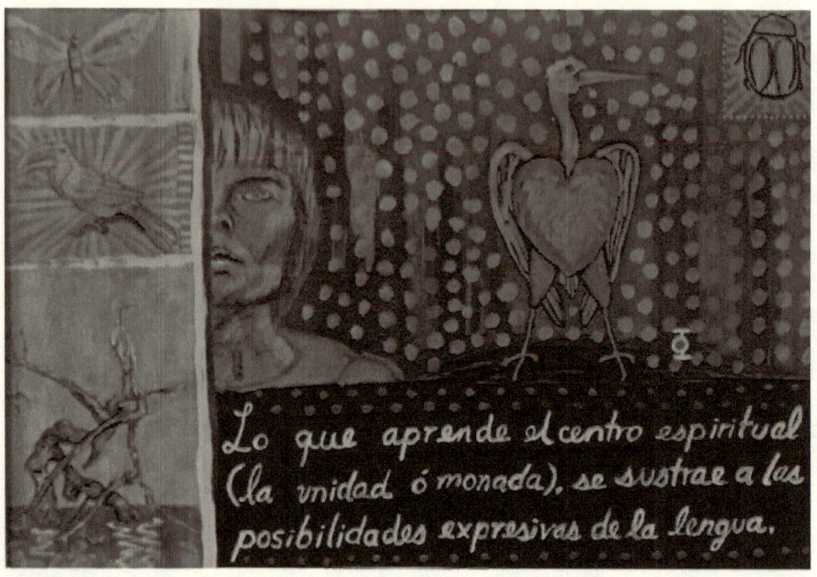

Centro Espiritual. 2018
Acrílico, collage / papel. 59 x 81 cm.

"Centro Espiritual" es una obra que presenta un ave - corazón, un escarabajo, un tucán, una libélula y una garza. También nos confronta un retrato parcial y la frase: *"Lo que aprende el centro espiritual (la unidad ó mónada) se sustrae a las posibilidades expresivas de la lengua."* Muchas veces no sólo la filosofía y la ciencia resultan ser herramientas limitadas, también nuestro lenguaje *"se queda corto"* para explicar el enigma de la conciencia. El filósofo australiano David J. Chalmers distingue entre los "problemas fáciles" y el "problema duro o difícil" *(hard problem)* de la consciencia. Los problemas fáciles tratan la consciencia como una facultad mental más y analizan temas como la discriminación entre estímulos sensoriales, la integración de la información para guiar el comportamiento o la verbalización de estados internos, cómo se integran los datos sensoriales con la

experiencia del pasado, cómo focalizamos la atención o lo que distingue el estado de vigilia del sueño. Pero el "problema difícil" de la consciencia es saber cómo los procesos físicos cerebrales dan lugar a la consciencia, cómo las descargas de millones de neuronas pueden producir la experiencia consciente, la experiencia subjetiva.

En términos generales, conciencia es el conocimiento que un ser tiene de sí mismo y de su entorno. Debemos recordar que la historia de la evolución es al final del día la historia de la evolución de la conciencia, no es la historia de la evolución de la forma. La segunda está implícita y es de importancia secundaria. La conciencia es literalmente la reacción de una inteligencia activa que responde con un propósito cada vez más definido, frente a la *matrix*.

La humanidad sigue diferentes expresiones psicológicas: 1. Instinto; debajo del nivel de la conciencia, protege y gobierna la mayoría de los hábitos de la vida del organismo, a través del plexo solar y los centros inferiores. 2. Intelecto; es una inteligencia auto-consciente, guiada y dirigida por la personalidad, a través de la mente y del cerebro, y trabaja a través de los centros del entrecejo y la garganta. 3. Intuición; predominantemente de acuerdo con la consciencia social y que eventualmente controla nuestras relaciones ya que trabajamos en unidades grupales. Funciona a través del corazón y es el instinto más elevado que permite a una persona reconocer y rendirse a su alma. 4. Iluminación; cuando un humano trasciende a una conciencia super-humana. Es el instinto divino que permite a una persona reconocer el todo del cual es parte. Funciona a través del alma, el centro de la corona y el corazón, eventualmente inundando de luz y energía todos los centros, y de tal forma uniendo la conciencia humana con todas las partes correspondientes de la Unidad divina.

Gnosis

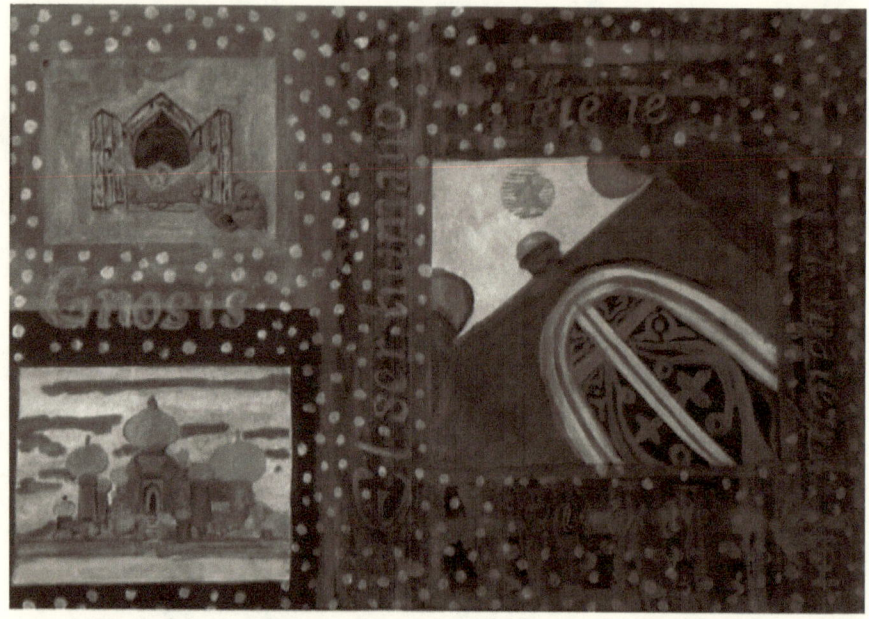

Gnosis. 2018
Acrílico, collage / papel. 55 x 77 cm.

"El ser humano tiene naturaleza divina", es la frase que leemos en la obra "Gnosis". Una mujer se asoma por una ventana, entre imágenes inspiradas en el antiguo Bagdad. La paleta de colores incluye tonos tierra, metálicos y violeta. Gnosis es un término que deriva del griego, y significa conocimiento, se considera la ciencia por excelencia, la sabiduría suprema. No se trata del conocimiento científico o racional. Se refiere a un fenómeno de conocimiento espiritual, intuitivo, parte de la esencia del ser humano.

Un peculiar multiculturalismo habita en la obra de Victorieux, como una hermandad de signos puesta al servicio de un sólo objetivo. A la manera de director de orquesta, la pintora elige y combina estratégicamente los recursos a su disposición.

Maravillosa Naturaleza

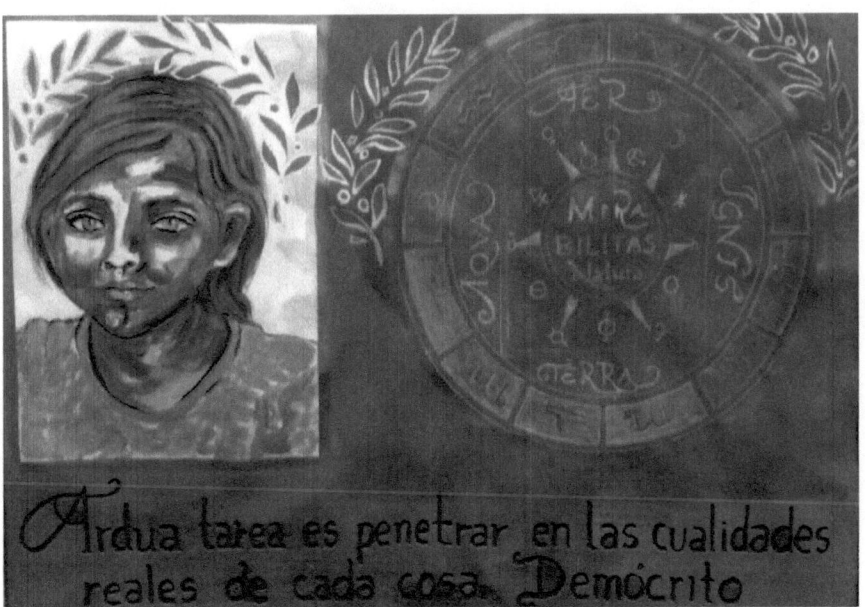

Mirabilitas Naturae. 2018
Acrílico, collage / papel. 58 x 81 cm.

 En "*Mirabilitas Naturae*", que se traduce como "La Maravillosa Naturaleza", podemos observar una imagen de la alquimia, que incluye los doce signos del zodiaco y los cuatro elementos: *Aer, Aqua, Terra, Ignis*. Este círculo, y también el retrato de una niña, portan coronas de laurel. En la parte inferior de la obra, encontramos una cita de Demócrito de Abdera: "*Ardua tarea es penetrar en las cualidades reales de cada cosa.*" ¿A qué cosa se refiere?, ¿al aire, agua, tierra y fuego?, ¿al zodiaco y el cosmos?, ¿al cuerpo humano?, ¿a la mujer?, ¿al arte mismo?, ¿al proceso de pintar en sí?, ¿al lenguaje?, ¿al diálogo entre arte y artista, entre artista y obra, entre obra y público, entre lo divino a través de ellos y la materia que trata de aprehenderlo?, ¿a los átomos de las

obras? Cada cosa es un universo en sí mismo, una maravilla y un tanto de misterio.

Hemos reflexionado a lo largo de estas páginas en la posibilidad que ofrecen los símbolos par encontrar las "cualidades reales de las cosas". También hemos ahondado en la diversidad de símbolos: imágenes, letras, combinaciones de signos, incluso personas, culturas, procesos. Es decir la educación, el arte, la "tradición", la cultura, también pueden ser algo simbólico, un campo de connotaciones, que constituyen más aperturas que cierres de significados.

Ernst Gombrich afirma que cuando un artista dialoga con su obra, ese artista es el genio impredecible, pero si es que dialoga con el mercado del arte, ese artista puede ser un impostor. Probablemente se refiere a que el artista busca principalmente, descifrar el misterio de las cosas a través de su búsqueda creativa, lo mueve un ansia por descubrir lo que no ha sido creado, una exploración del mundo y un crecimiento de su propio ser... la seducción que sus esfuerzos logren en las masas pasa a segundo plano. Esta es una visión romántica del verdadero artista, quien habita y es su propia locura y misión, su energía sigue a su conciencia. En la época contemporánea, en procesos donde la relación artista - público puede ser el eje conceptual y procesual de la obra, y en el arte del entretenimiento masivo estaríamos ante una visión más pragmática del arte. Válida desde la perspectiva de lo mental, lo social y el mercado. ¿Probablemente no tan intensamente cierta en relación con la búsqueda del conocimiento espiritual del arte y de uno mismo? En todo caso, siempre que se polarizan las opiniones, existe al mismo tiempo la invitación para encontrar un camino medio.

El Pensamiento de la Humanidad

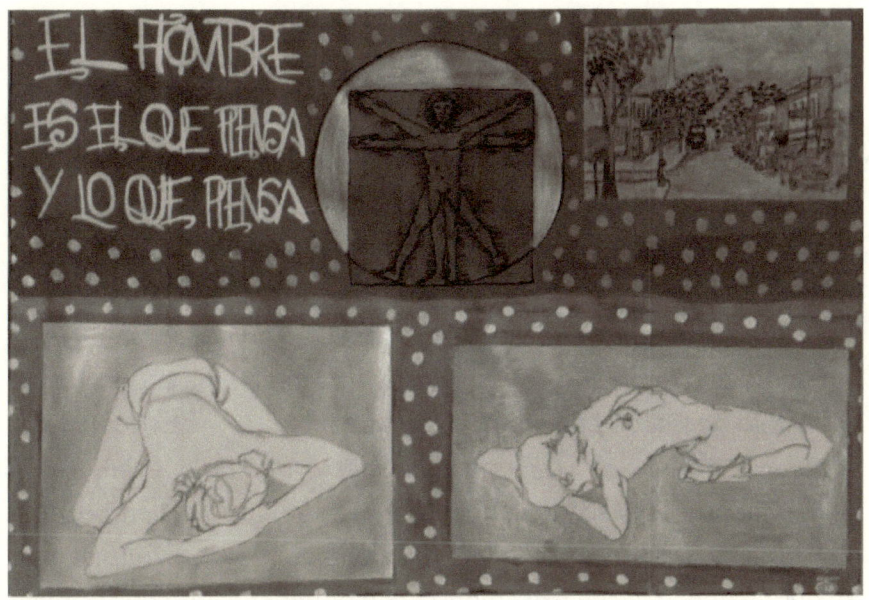

El Pensamiento de la Humanidad. 2018
Acrílico, collage / papel. 58 x 81 cm.

 El Hombre de Vitruvio o estudio de las proporciones ideales del cuerpo humano aparece entre una escena urbana y la frase: *"El hombre es el que piensa y lo que piensa."* En la parte inferior de la pintura encontramos dos representaciones del cuerpo humano, en un estilo popular que se trabaja en los estudios de arte las sesiones de dibujo con modelo en vivo. El recurso de la caligrafía se suma a la ornamentación de puntos de luz metálicos, al paisaje polícromo y la cita visual de Leonardo da Vinci. "El Pensamiento de la Humanidad" es una obra que suma elementos para construir su mensaje. Es deliberado el incluir la figura femenina, así como titular la obra en un sustantivo femenino, vocablo que incluye el conjunto de todos los seres humanos. Es una forma de enfatizar la inclusión de lo femenino al hablar de "el hombre." La mujer es expresión de humanidad. Esta declaración, tan sencilla y que

debería ser de sentido común, ha necesitado de muchas activistas y actores políticos a fin de validar en el siglo XX el sufragio femenino, y avanzar en el reconocimiento y ejercicio de todos los derechos de la mujer.

Convierte el arte en arma de seducción. La artista visual Iris México presenta una especie de templo dedicado al amor. "Amor mío, todos los días amanezco con tu nombre". Esta sencilla frase que se asemeja a una oración, sintetiza la propuesta de la creadora visual Iris México, quien a través de la seducción artística plante el respeto a lo femenino. (…) La artista presentará una especie de templo dedicado al amor pero principalmente enfocado en la mujer. Esa mujer que es la bóveda celeste, que de día pare a su amante, que es el sol, y de noche se lo traga. Todo el tiempo, en toda su obra, Iris diseña una relación amorosa. (..) Aunque reconoce que lo kitsch y el colorido son elementos que utiliza en su obra para llamar la atención, también dice que no son gratuitos y tienen un trasfondo. "Mi trabajo propone que la libertad y el erotismo son conquistas personales, que la sociedad no nos ofrece una educación para ser libres, ni para el erotismo. Yo pongo esos elementos frente al espectador y que sea él quien se confronte con esos temas. Cada uno es responsable de expandir sus propias fronteras y de conquistar su libertad y su identidad."
Ceballos, Miguel Ángel. (2003).

Victorieux ha trabajado discursos sutiles, y otros explícitos rondando en lo explosivo. Se ha dado a conocer por su autenticidad, y por explorar la luz y la oscuridad, el amor y la tragedia, la libertad artística siempre, desde múltiples perspectivas.

Sol y Luna

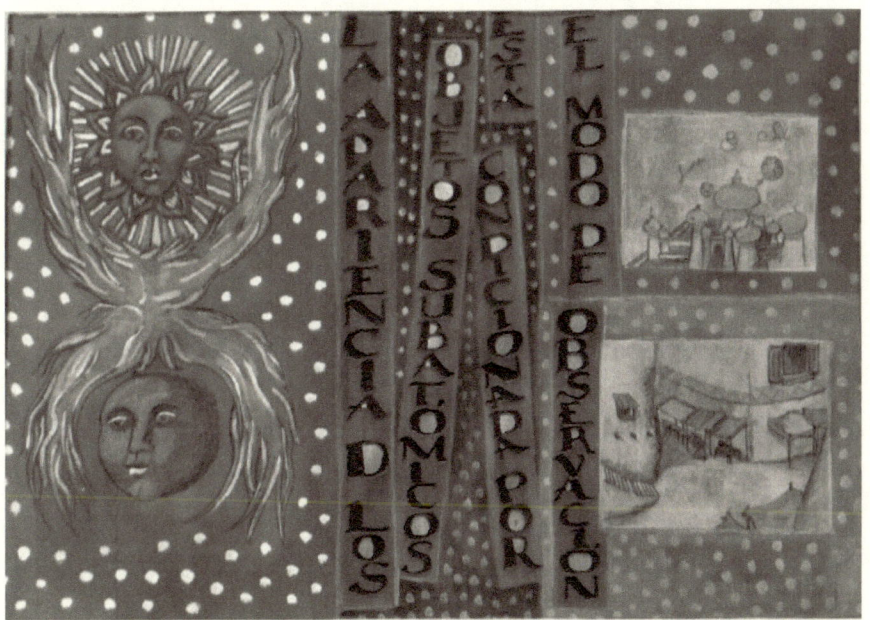

Los Objetos Subatómicos. 2018
Acrílico, collage / papel. 54 x 77 cm.

"Los Objetos Subatómicos" es una pintura que nos presenta al sol y la luna entre rayos de luz, la frase: *"La apariencia de los objetos subatómicos está condicionada por el modo de observación"*, algunas escenas del antiguo Bagdad, y cantidad de puntos de luz. La paleta de color entre tierras, ocres y metálicos le otorga un aire intemporal. Los pequeños círculos metálicos en contraste con los astros lumínicos de nuestro sistema solar, nos remite al micro y macro cosmos. La cita caligráfica nos invita a pensar si ¿nuestra forma de observar el arte transforma el arte mismo?, ¿o es que la observación únicamente transforma partículas muy reducidas del mundo que nos rodea y de nosotros mismos?

"El Tao de la Física es un testimonio único de la continua danza cósmica que, para los místicos y físicos igualmente, sustenta la base de toda existencia. Los paralelismos... entre algunos de los aspectos fundamentales de la física moderna y del misticismo oriental son verdaderamente de lo más sorprendente."

"La teoría cuántica vino así a demoler los conceptos clásicos de los objetos sólidos y de las leyes estrictamente deterministas de la naturaleza. A nivel subatómico, los objetos materiales sólidos de la física clásica se diluyen en patrones de probabilidad semejantes a las ondas, y estos patrones, finalmente, no representan probabilidades de cosas, sino más bien probabilidades de interconexiones."

"En la física moderna, la cuestión de la consciencia surgió en relación con la observación de los fenómenos atómicos. La teoría cuántica ha evidenciado que estos fenómenos sólo pueden entenderse como lazos de una cadena de procesos, cuyo final es la consciencia del observador humano. En palabras de Eugene Wigner, "sin referencia a la consciencia no era posible formular las leyes (de la teoría cuántica) de un modo completamente congruente." Fritjof Capra. El Tao de la Física.

En el contexto de la química, las partículas son fragmentos muy reducidos de materia que, pese a sus diminutas dimensiones, mantienen intactas las propiedades químicas de una sustancia. El adjetivo subatómico, menciona el nivel de una estructura que es más pequeño que el átomo. Podemos afirmar que las partículas subatómicas son aquellas más chicas que un átomo. Es posible que se trate de una partícula elemental, aunque también hay partículas subatómicas compuestas. Los electrones, los protones y los neutrones son algunos ejemplos de partículas subatómicas. Estos, a su vez, están compuestos por partículas fundamentales que se conocen como *quarks*. Los *neutrinos*, también son partículas subatómicas cuya existencia pudo comprobarse recién a

mediados de la década de 1950. Otras partículas subatómicas son los *hadrones* y los *piones*. Las partículas subatómicas constituyen un objeto de estudio de diversas ramas de la física, como la física cuántica, la física de partículas, la física nuclear y la física atómica. También resultan un punto de interés para otras especialidades, como la mecánica cuántica.

"Oh Luna, con mi abrazo/ y dulce caricia/ te harás bella/ fuerte/ y poderosa/ como yo.
Oh Sol/ reconocible entre todos/ Me has menester como los polluelos a la clueca.
Aquí yacen muertos el rey y la reina/ El alma se separa con gran cuita./ Aquí se segregan los cuatro elementos/ El alma se espera presta del cuerpo."
Cae el rocío del cielo/ Y lava los cuerpos negros en la tumba.
El alma baja flotando por los aires/ Y reanima el cuerpo purifiado.
La vida de la luna toca a su fin/ El espíritu se eleva en los aires apresuradamente.
El agua comienza a caer/ Y da de beber su agua de nuevo a la tierra.
Del cielo llega el alma, bella y pura/ Y hace resucitar en verdad a la hija de los filósofos."
Sol y Luna

La pintura de Victorieux, reúne conceptos de la ciencia actual e imágenes de la alquimia, con lo que nos recuerda que los sabios han trabajado con lo invisible desde hace milenios. Para ejemplo de ello el poema "Sol y Luna", del año 1400, e incluido en 1550 en la edición del "Rosarium philosophorum".. De acuerdo con Joachim Telle, la obra es la plantación de proyecciones del inconsciente, o un drama simbólico, el poema está ligado a textos de las ciencias naturales, y entronca con la alquimia árabe, que posee complejos contenidos didácticos.

Collage Simbólico

A lo largo del siglo XX, los creativos de muchos movimientos, medios y estilos comenzaron a explorar la práctica del arte del collage, atraídos por la innovación estética de esta técnica. El proceso de combinar materiales y construir asociaciones, generar ensambles, produce asociaciones simbólicas sorprendentes. El término collage fue acuñado alrededor de 1910 por los artistas cubistas Braque y Picasso, proviene de la palabra francesa *"coller"*, que significa "pegar".

Durante el siglo XX, el collage se popularizó y transformó. A medida que un mayor número de artistas contemporáneos han explorado la práctica, se han diversificado los materiales y técnicas incorporadas al collage. En un principio se recurría a papel, madera, fotografía cortadas y pegadas. Actualmente se encuentran todo tipo de objetos y sustancias sobre papel, tela, madera o metal, en una experimentación de contrastes.

El simbolismo fue un movimiento literario y pictórico muy importante a finales del siglo XIX. Inicia con un manifiesto literario publicado en 1886 por Jean Moréas, donde lo define como un estilo "enemigo de la enseñanza, la declamación, la falsa sensibilidad y la descripción objetiva", es decir: el mundo es un misterio y el poeta debe trazar las redes ocultas entre los objetos sensibles. Entre las primeras obras encontramos el libro "Las Flores del Mal" de Charles Baudelaire, la obra de Edgar Allan Poe, la obra de Stéphane Mallarmé. Paul Verlaine. Si bien el movimiento surge en Francia y Bélgica, se extendió a una gran cantidad de almas deseosas de escapar de los *corsettes* de la razón.

Cronos Kitsch

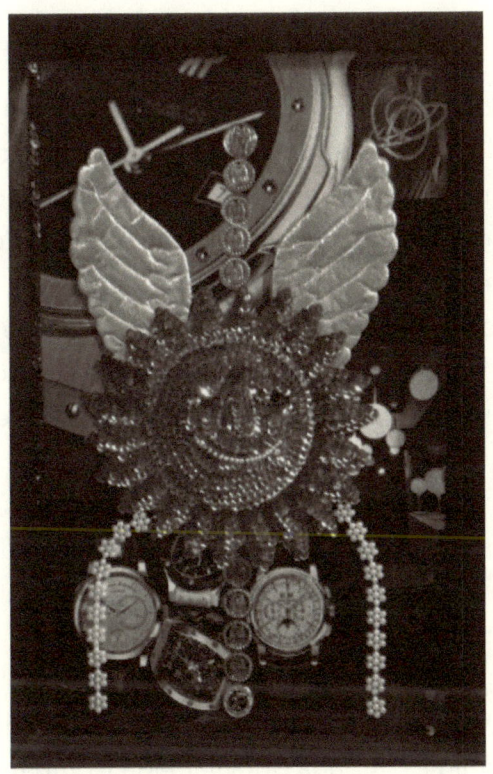

Cronos. 2015
Collage / metal. 43 x 28.5 cm.

Tenemos una cultura vernácula kitsch. En la obra de Victorieux esta influencia se muestra rozagante: Alas doradas, soles de lentejuelas, flores de perlas toman su lugar en las obras. La pieza dedicada a Cronos, el dios del tiempo, es un ejemplo de ello. En la antigüedad, para entender el paso del tiempo era indispensable la astrología, la observación del sol y los astros. En nuestros días, el reloj es una de las herramientas que nos facilita nuestra relación con la medición de las horas. Ambos símbolos conviven en este collage pop dedicado al hijo menor de Urano.

"Cierto que invocar a los Dioses es bueno, pero conviene invocar a los Dioses y ayudarse a sí mismo". La interpretación de los sueños de Artemidoro de Éfeso

Cronos había escuchado la profecía de que un hijo suyo tenía que destronarlo, por lo que devoraba a todos los hijos que nacían de su matrimonio con su hermana Rea. Esto enfureció a la mujer, quien fue a dar a luz al monte Liceo, y envió su hijo Zeus a la diosa de la Tierra, quien lo ocultó en Creta. Mientras tanto, entregó a Cronos una piedra en pañales para que pensara que era su hijo recién nacido. Sin embargo, el engaño fracasó, el padre empezó a perseguir a Zeus, aunque no pudo encontrarlo. Al crecer Zeus, entró en una guerra de diez años con su padre, al final de la cual, logró arrojarlo al Tártaro. Si bien en este mito Cronos encarna un padre cruel, los romanos lo identificaron con Saturno, Dios de la agricultura. Las Saturnales, fiestas en su honor, eran uno de los acontecimientos más esperados en Roma.

El filósofo y gramático estoico Cornuto, familiar de Séneca, escribió en el siglo I. d. C. una obra llamada Compendio de Teología que estudia el significado filosófico y naturalista de los Dioses y Mitos Griegos. Los Dioses son Fuerzas y Esencias Inteligentes de la Naturaleza, entendiendo por esta el *"Todo en Acción"*; y los mitos reflejan las operaciones que incluyen el Alma de cuanto vive, también del hombre. Platón relaciona a Cronos con *koros*, palabra que significa *"lo que hay de puro y sin mezcla en la inteligencia"*, y también "espacio" y "círculo", el símbolo más perfecto para expresar el tiempo ilimitado, sin principio ni fin, pero que sin embargo configura en su seno un espacio para la experiencia, el cambio, el movimiento de la vida, y para "el tiempo", que puede ser medido en relación a estos cambios.

Ganesha

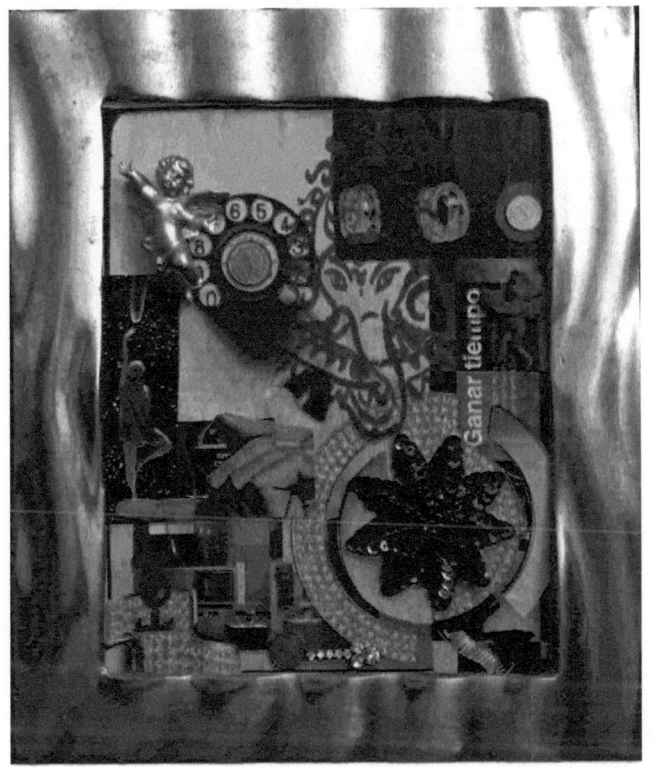

Ganesha. 2015
Acrílico, collage / papel. 23 x 19 cm.

La pieza combina el perfil de Lord Ganesha, querubines, teléfono, joyería, una mujer quien alcanza las estrellas en equilibro sobre el índice de una mano gigantesca, y una flor negra con forma de estrella. Encontramos influencia surrealista, tendencia del arte moderno relacionada con el psicoanálisis; sobresale la poética de los símbolos. J. A. García Martínez, historiador del arte afirma que *"si el surrealismo encuentra uno de sus mejores antecedentes en la alquimia, el arte que pueda denominarse alquímico, se reconoce también como un posible surrealismo."*

Estrella

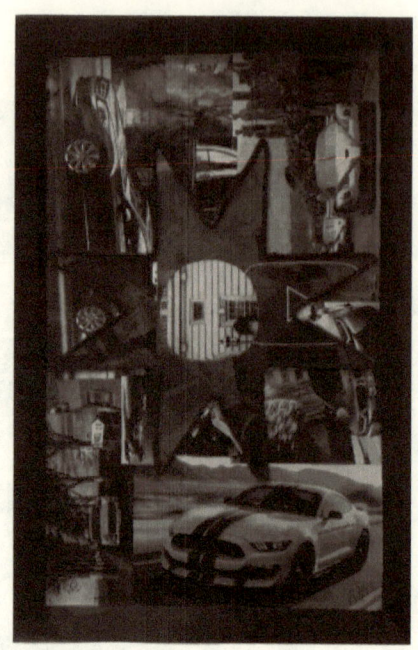

Estrella. 2015
Acrílico, collage / metal. 42 x 28 cm.

 Las estrellas son símbolos de luz, Victorieux nos presenta la pintura de un estilizado astro de ocho puntas en rojo, sobre un collage de automóviles. Si bien la imagen no corresponde de forma idéntica a la geometría de la Estrella de Salomón, la cual es más cuadrada, sí podemos deducir que esta obra enfatiza el significado de riqueza, acentuado por el color rojo y los autos de lujo. En numerología la estrella de 8 puntas representa equidad, justicia y equilibro. Para los pitagóricos griegos es la perfección. Los primeros cristianos representan con ella la regeneración de las almas, el renacimiento, la renovación y restitución espiritual. En Babilonia fue asociada con la diosa Ishtar, cuyo nombre significa Estrella. Se relaciona con varios arcanos mayores del tarot: 8, La

Justicia, 18, La Luna, y 17 (1 + 7 = 8), La Estrella, carta en la cual encontramos 8 estrellas, todas de 8 puntas.

El maestro Luis Alaminos ha dicho al respecto de la obra de Victorieux, que ella *"mezcla elementos en busca de una reconciliación entre lo regional y lo universal. Puede radicar en cualquier ciudad, pero Chiapas está presente en todos sus cuadros porque también está en su corazón."*

La estrella de ocho puntas tradicional es una imagen popular dentro de la geometría sacra, resultado de la superposición de dos cuadrados concéntricos, uno de los cuales ha sido girado 45 grados. Se conoce también como Estrella de Salomón, Estrella *Tartésica*, o Estrella de *Abderramán I*, primer emir independiente de *al-Ándalus*, quien la popularizó por el Mediterráneo, África y Europa. Fue en el Reino de Granada donde este símbolo alcanza su máximo esplendor. En la cultura árabe se denomina La Rub el hizb. Se usa en el Corán para indicar el fin de un capítulo. En árabe, *rub* significa "cuarta" e *hizb* significa "parte" o "partido", por lo que vendría a significar *"cuarta parte"*. Parece ser que es una representación del paraíso, el cual según la creencia islámica está rodeado de ocho montañas. En el hinduismo se le llama Estrella de *Lakshmi*, diosa del amor, la fortuna y la abundancia, y se utiliza para representar el *ashta lakshmi*; la octava forma o "tipo de riqueza" de la diosa

La abundancia, que generalmente asociamos con dinero, es lo que nos brinda capacidad de acción, es el "combustible" para mover nuestros objetivos hacia su conclusión victoriosa.

Fuego

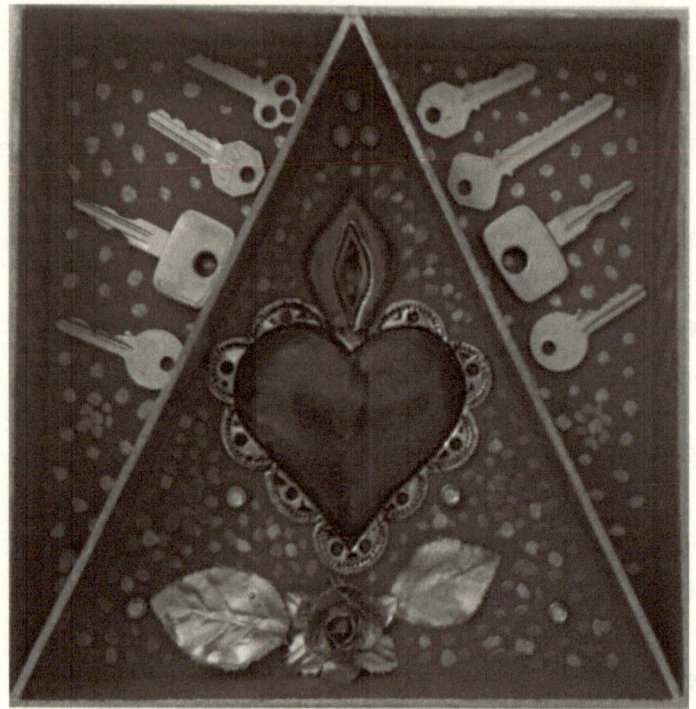

Fuego. 2016
Acrílico, collage / macocel. 25 x 25 cm.

La obra "Fuego" nos presenta dentro de un triángulo a un corazón sobre una rosa. Esta imagen está contenida en un cuadrado que contiene puntos de luz dorada y lo que parecen ser rayos de luz en forma de llaves. El color predominante es rojo intenso. En la Alquimia el triángulo con la punta hacia arriba es símbolo del fuego, y también del corazón. La presencia del fuego es indispensable para la transformación de la materia simple en materia pura o noble: a través del corazón, símbolo de la manifestación física del Alma, y a través del fuego, símbolo del conocimiento superior, la sapiencia.

Cruz

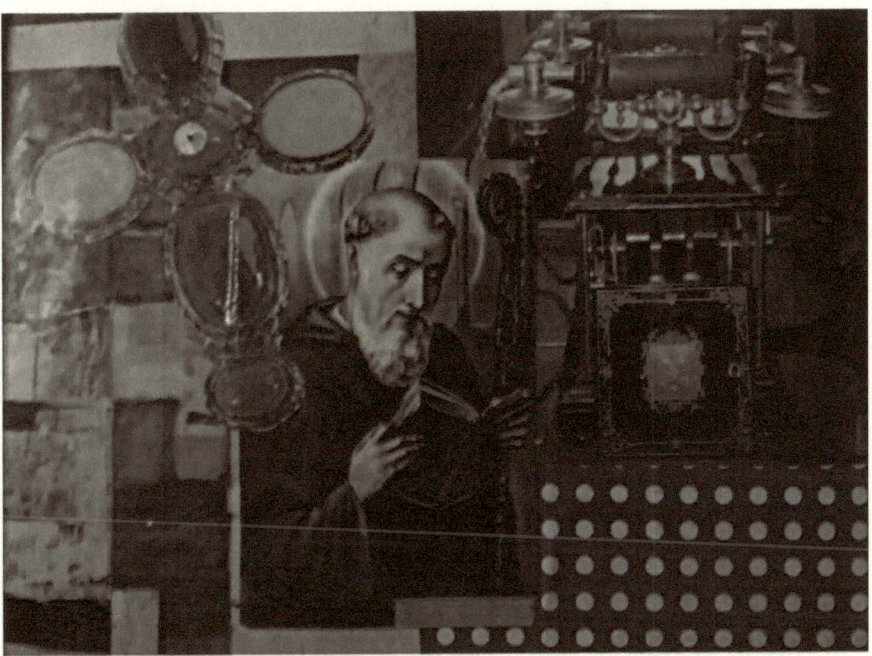

San Benito. 2016
Collage / papel. 12 x 16 cm.

En "San Benito" observamos un collage con la imagen del santo, una fotografía de una obra de Rauschemberg, un teléfono antiguo y una cruz con pedrería. ¿Es una llamada telefónica al santo para pedir su protección al arte?

VIctorieux incluye signos espirituales en su obra desde los inicios de su carrera, así lo expresa en una entrevista en los 90. Esto en relación con "Mística Alada", exposición que realizó en la ciudad de Tuxtla Gutiérrez, Chiapas.

"La temática escogida por la autora versa sobre los místicos ángeles porque éstos son personajes "...que establecen puentes en la trilogía materia - inteligencia - espíritu." Iris Aggeler comenta

sobre su obra "Expresar es una necesidad inherente a mi naturaleza. Cada voz tiene un timbre característico; una esencia que es el hilo conductor que guía la metamorfosis secuencia de los estilos de expresión en el camino de un creador. Mi interés primario es el hombre, en materia, mente y espíritu."

Esta obra particular, manifiesta la devoción a Benito de Nursia (480 - 547), monje cristiano, fundador de la orden de los benedictinos. Es considerado patrón de Europa y patriarca del monacato occidental. Benito escribió una regla para sus monjes, conocida luego como la "Santa Regla", que fue inspiración para muchas de las otras comunidades religiosas. El principal mandato de la *Regula Sancti Benedicti* es *ora et labora*, con una especial atención a la regulación del horario. Se tuvo muy en cuenta el aprovechamiento de la luz solar según las distintas estaciones del año, para conseguir un equilibrio entre el trabajo (generalmente trabajo agrario), la meditación, la oración y el sueño. Se ocupó San Benito de las cuestiones domésticas, los hábitos, la comida, bebida, etc. Carlomagno en el siglo VIII encargó una copia e invitó a seguir esta regla a todos los monasterios de su imperio.

Se le representa habitualmente con el libro de la Regla, una copa rota, y un cuervo con un trozo de pan en el pico, en memoria del pan envenenado que recibió Benito de un sacerdote de la región de Subiaco que le envidiaba. Gregorio Magno cuenta que, por orden de Benito, el cuervo se llevó el pan a donde no pudiera ser encontrado por nadie.

Música

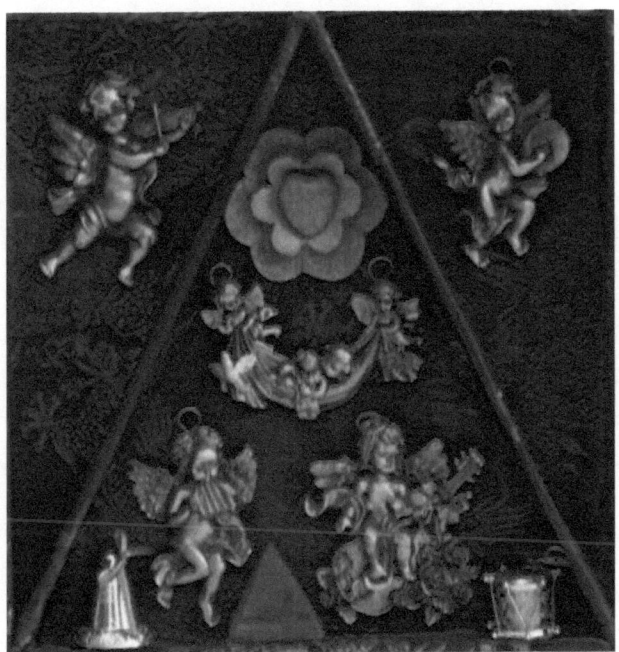

Ángeles Músicos. 2016
Acrílico, collage / macocel. 25 x 25 cm.

"Ángeles Músicos" incluye cuatro ángeles con diversos instrumentos. En la base del collage encontramos una campana, una pirámide roja y un tambor. Al centro, dos querubines traen un bebé, y sobre ellos observamos un corazón rojo al centro de una flor. Los ángeles músicos están presentes en un sinfín de escenas religiosas, simbolizando con su música la armonía divina. Los ángeles son considerados mensajeros de Dios.

La música es el lenguaje del espíritu. Abre el secreto de la vida trayendo paz, aboliendo la lucha.
Khalil Gibran

El collage es una forma artística de expresión contemporánea. Es una técnica que ensambla lenguajes gráficos de diferentes naturalezas. Se desprende un cierto sentimentalismo nostálgico, al imaginar las tijeras, los recortes de revistas y el pegamento. Esta obra incluye recortes de seda, imágenes de pasta pintadas con acrílico, elementos de cuero y de piedra. El collage consiste en coger ideas e imágenes, mezclarlas y obtener algo totalmente nuevo. Hoy el uso del collage se ha expandido a través de diferentes disciplinas. Se utiliza en el arte, diseño gráfico y editorial, moda y mercadotecnia. El éxito de esta técnica se debe a que va más allá de un simple procedimiento en el que cortas y pegas para obtener nuevas imágenes. El collage como concepto artístico permite anclar distintas capas de significados y referencias en un mismo plano.

Con voces sonorosas/ canciones nuevas cantan de continuo;/ mil diferentes glosas/ dicen al Uno y Trino/ dentro de aquel palacio cristalino.
Los instrumentos suenan/ con un suave canto y armonía/ los ángeles resuenan/ sin cesar de gozar en su alegría.
Repiten: Santo, Santo,/ Santo, es este Señor de quien gozamos:/ multiplican su canto,/ y dicen: Adoramos/ a este nuestro Dios que aquí miramos.
San Juan de la Cruz. Canción de la Gloria Soberana (fragmento)

El arte musical, representado como infinito y sublime mediante ángeles músicos a lo largo de la historia de la pintura, ha quedado reflejado incontables obras, muchas de ellas desconocidas, pero con una belleza digna de reconocer en nuestra cultura musical y pictórica.

Los Deseos en Nuestros Corazones

Existe todo un mundo de arte producto de la imaginación, y de los arquetipos, que representan nuestra forma de ver lo intangible del mundo y de nosotros mismos. *Semper Victrix* nos ofrece interpretaciones pictóricas de *"lo que pasa en los cielos, la Tierra y en nuestros corazones".* También nos brinda la información que puede sernos de utilidad para un uso adecuado de estas visiones, sino con devoción, al menos con respeto y conciencia, a fin de que sea para incrementar nuestra salud y fortaleza.

Esta colección de pinturas y collage forman un alfabeto jeroglífico, con ideogramas, un lenguaje cifrado, que aquellos que deseen ver, podrán reconocer la sabiduría a la que nos remite. La alquimia es una legendaria fuente de naturaleza y vida heredada a la humanidad por Hermes Trimegistro. Isaac Newton, padre de la física moderna, se tomaba muy en serio el estudio de la alquimia, que entendía como un estudio profundo de las leyes de la naturaleza. Goethe, Tomás de Aquino, Roger Bacon, Carl G. Jung, y muchos otros hombres de luces, también bebieron de esta fuente de sabiduría. Los descubrimientos de los aceleradores de partículas y la física cuántica demuestran notables semejanzas con las leyes milenarias. Cada vez más la ciencia actual tiene coincidencias con las verdades espirituales.

Afortunadamente, también cada vez con mayor frecuencia, se fomenta que las mujeres accedan al arte y la ciencia, y sean protagonistas en estas áreas. La obra de Victorieux, se encuentra impregnada de vastos conocimientos en audaz sincretismo. Encontramos en sus pinturas el mito y la ciencia, deidades, santos y ángeles, pero sobre todo, encontramos humanidad y conciencia.

REFERENCIAS

Artículo de Revista
Vamp Iris Atma Ra. 20 Años Moviendo Conciencias! (2010, septiembre, 27). El Nuevo Alarma! Únicamente la verdad. No. 1013. Página 46 y 47. México.

Prensa Escrita
Moscona, Myriam. (2006, abril, 8). Iris México: Mi mamá quería que fuera modelo. El Universal. Confabulario. Luz Negra.
Ceballos, Miguel Ángel. (2003, mayo, 28). Convierte el Arte en Arma de Seducción. El Universal. Cultura. México.
Angel: Humano y Divino. (1994, octubre, 28) Diario Popular Es! Tuxtla Gutiérrez, Chiapas. Portada.

Impresos:
Cartelera Cultural de Oficialía Mayor. Dirección General de Promoción Cultural, Obra Pública y Acervo Patrimonial. (2011, febrero). México.

Web
e-Oaxaca.mx (2014. mayo 3). https://www.e-oaxaca.mx/2014/05/31/estoy-convencida-del-valor-del-arte-contemporaneo-afirma-iris-atma/

II. PREMIOS & DISTINCIONES

2012-2014. Jurado. Fonca. Estímulo Edmundo Valadés para la edición de Revistas Culturales Electrónicas.

2010 y 2011. Obra seleccionada. Amerikan Kinetics. Muestra proyecto de arte conceptual y trabajo en video de Latinoamérica. Galerie CapitalGold, Düsseldorf, Alemania.

2009. Obra seleccionada. Luna Líquida. Muestra proyecto de arte conceptual y trabajo en video de Latinoamérica. Exposición en Sao Paulo, Brasil.

2001-2002. Beca. Jóvenes Creadores. Artes Visuales. Pintura. Conaculta. Fondo Nacional Para la Cultura y las Artes.

2001. Jurado. Bienal de Pintura Alfonso Michell. Colima.

2000. Obra seleccionada. Mexico-Slovakia. Encuentro Internacional de artistas. Residencia y Exposición en el Castillo Mojmirovce.

2000. Obra seleccionada. Primera Bienal del Pacífico de Pintura y Grabado Paul Gauguin. Universidad Autónoma de Chiapas.

2000. Obra seleccionada. Exposición 5 Siglos en la Plástica Chiapaneca. Centro Cultural Jaime Sabines. Tuxtla Gutiérrez, Chiapas.

1999. Obra seleccionada. Primer Salón de la Plástica Chiapaneca. Centro Cultural Jaime Sabines. Tuxtla Gutiérrez, Chiapas.

1999. Obra Seleccionada. Primera Bienal de Pintura y Escultura del Sureste. Tuxtla Gutiérrez, Chiapas.

1998. Beca. Investigación del Patrimonio Cultural. Fondo Estatal para la Cultura y las Artes de Chiapas.

1994. Obra seleccionada. Segundo Festival de Artes Plásticas. Tuxtla Gutiérrez, Chiapas.

III. CARTELES

Compartimos algunos de los diseños de publicidad para las exposiciones, debido a su valor documental.

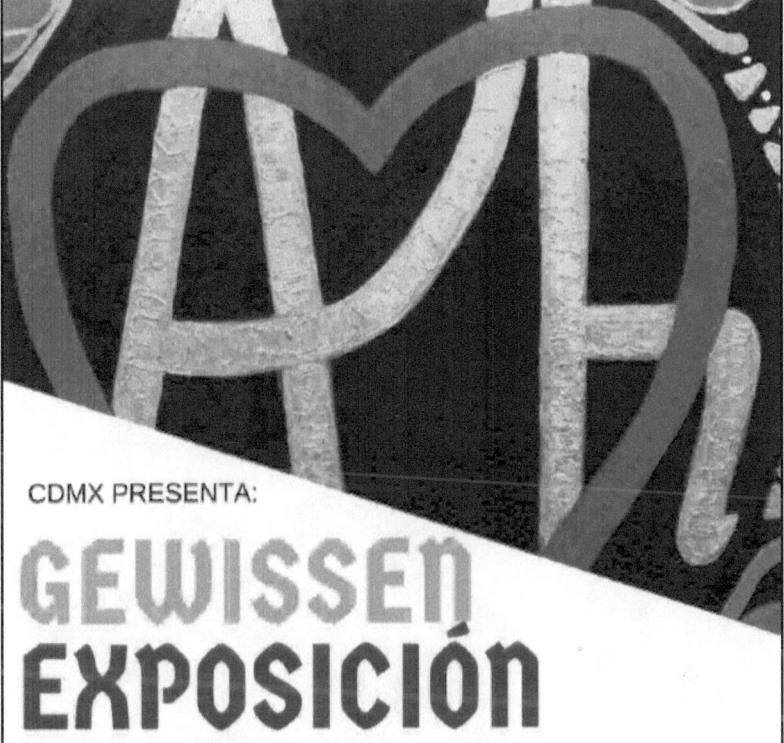

CDMX PRESENTA:

GEWISSEN
EXPOSICIÓN

UN EVENTO GRATUITO PARA LA CIUDAD DE MÉXICO
ARTES VISUALES DE KI VICTORIEUX
CASA DE CULTURA DE SANTA MARÍA LA RIBERA
OCTUBRE, DEL VIERNES 5 AL DOMINGO 28
HORARIO: DE 10 AM A 8 PM

Conoce más de esta artista, y adquiere sus libros digitales en Kindle Amazon :-)
https://www.amazon.com.mx/ebooks-kindle

Ven, dona ropa usada (limpia y en buen estado).

Jaime Torres Bodet 160, Santa María la Ribera, Alcaldía Cuauhtémoc, el Corazón de la CDMX.

LIBERTADES

Colectiva

Gilberto Aceves Navarro Carmen Alarcón Yolanda Andrade Héctor De Anda Ricardo Ángeles Luis Argudín Iris Atma
Enrique Ávila Luis Carlos Barrios Rocío Caballero Marcelo Calvillo Federico Cantú Fabila Gloria Carrasco Susana Casarín
Agustín Castro Armando Cristeto Beatriz del Carmen Cuevas José Luis Cuevas Marcela Díaz Alejandra Díaz de Cosío
Benjamín Domínguez Arturo Elizondo Xavier Esqueda Enrique Estrada Luis Filcer Demián Flores Ana Fuentes
José García Ocejo Sergio Garval Arturo Guerrero Fernando Guevara Rosario Guillermo Carlos Gutiérrez Angulo Carlos Jaurena
Jazzamoart Phil Kelly Miriam Ladrón de Guevara Marisa Lara Leomar Daniel Lezama Maritza López Jesús Lugo Goyo Luna
Jorge Marín Mario Martín del Campo Samuel Meléndrez Flor Minor Dalia Monroy Gustavo Monroy Víctor Mora
Dulce María Núñez Oscar Ortiz Bertha Picallo Felipe Posadas Coral Revueltas Arturo Rivera Daniel Rosel Laura Rosete
Sergio Sánchez Santamaría Elvira Sarmiento Rodrigo de la Sierra Lissy Yoselevitz Nahum B. Zenil

Inauguración
Martes 30 de noviembre de 2010, 19:00 hrs.

Museo de Arte de la Secretaría de Hacienda y Crédito Público
Antiguo Palacio del Arzobispado
Moneda 4, Centro Histórico, Ciudad de México

SHCP MÉXICO 2010 GOBIERNO FEDERAL

Dibujo Sergio Sánchez Santamaría

Secretaría de Hacienda y Crédito Público

Oficialía Mayor
Dirección General de Promoción Cultural,
Obra Pública y Acervo Patrimonial

Colectivo Arte Kitsch-Mexicanísimo

En el marco del 26 fmx - Festival de México

Martes 16 de Marzo, 19:30 hrs.
Galería de la SHCP, Guatemala 8, Centro Histórico.

OFICIALÍA MAYOR
Dirección General de Promoción Cultural, Obra Pública y Acervo Patrimonial

SHCP | **MÉXICO 2010** | **GOBIERNO FEDERAL**

IV. EXPOSICIONES

Incluimos un listado de exposiciones individuales y colectivas.
2018, Savia, exposición en Casa de Cultura San Rafael, Ciudad de México.

Om Gam Ganapataye Namaha

EXPOSICIONES INDIVIDUALES

2019
Museo del Policía. Ciudad de México.
Sala de Exposiciones del Indautor. Ciudad de México.

2018
Gewissen. Casa de la Cultura. Santa María la Ribera. Ciudad de México.
Pasión del Alma. Faro de Oriente. Ciudad de México.
Anima Victrix. Casa Conejx. Puebla, México.
Hilar. Casa del Torno. Barrio del Artista. Puebla de los Ángeles. México
Savia. Casa de Cultura "San Rafael". Ciudad de México.
Radio. Fando & Lis. Ciudad de México.
Epica Espiral. Biblioteca Doctor Jaime Torres Bodet. Nezahualcóyotl. Estado de México.
Heart Beats. Fando & Lis. Ciudad de México.
Corazón de Dragón. Casa del Poeta Las Dos Fridas. Nezahualcóyotl. Estado de México.
MAIA. Cemuaa. Nezahualcóyotl. Estado de México.

2017
Ineffabilis. Casa de Cultura Tepito. Ciudad de México.
Florecer. Laberinto Cultural SantaMA. Ciudad de México.

2015
Ostara. Centro Cultural Futurama. Ciudad de México.

2013
Gratias Agere. Locatl Galería. Ciudad de México.
Arte de Hoy. Casa Mestiza. Ciudad de México.

2012
Arte, Espiritualidad y Pensamiento Complejo. Asamblea Legislativa Del Distrito Federal. Ciudad de México.
Elom. Casa de Cultura José María Velasco. Ciudad de México.
Elom. Viking Arte Café Zero. Ciudad de México.
Total Romance. Casa de Cultura Gertrudis Sánchez. Ciudad de México.

2006
Pasión por México. Galería Punto y Línea. Oaxaca, México.

2005
Exit-Arte. I Festival Erótico de México. Sala de Aras de la Magdalena Mixihuca. Ciudad de México.

2004
Pasión por México. Cámara Legislativa del Palacio de Diputados. Ciudad de México.

2003
Amor mío. Galería La masmédula. Ciudad de México.

2002
Passion. Galería Ramón Alva de la Canal. Xalapa, Veracruz, México.
Passion. Galería de la Universidad de Ciencias y Artes de Chiapas. Tuxtla Gutiérrez, México.

2000
Künstlerin aus Mexiko. Rathaus. Neufra, Alemania.
Passion. Galería Nancy Canseco. Teatro Macedonio Alcalá. Instituto Oaxaqueño de las Culturas. Oaxaca, México.
Tare. Café-Galería La Olla. Oaxaca, México.

La Soledad Sonora. Centro Cultural del ISSSTE, Ricardo Flores Magón. Galería Rodolfo Morales, Oaxaca, México.

1999
Azul. Galería Diuxhi, Oaxaca, México.
Azul. Café-Galería La Olla, Oaxaca, México.
Azul. Teatro Ignacio de la Llave. Orizaba, Veracruz, México.
Azul. Teatro de la Ciudad, Tuxtla Gutiérrez, Chiapas, México.
Apariciones Cotidianas. Galería Miguel Cabrera del Teatro Macedonio Alcalá, Oaxaca, México.
La Soledad Sonora. Museo Hermila Domínguez. Centro Cultural Rosario Castellanos. Comitán, Chiapas, México.

1996
Trazos. Casa de Cultura. Tapachula, Chiapas, México.
Semana Juárez de la Universidad Autónoma. Universidad Autónoma de Tabasco. Tabasco, México.
Luz y Sombra. Casa de Cultura. Tapachula, Chiapas, México.
Retratos de la Perla. Museo INAH. Tapachula, Chiapas, México.

EXPOSICIONES COLECTIVAS (SELECCIÓN)

2012
Tercer Festival de Creación Visual y Video Arte "VFFF12" Ecuador.
Artifariti México 2012. Asamblea Legislativa Del Distrito Federal.

2010
Libertades. Exposición en el marco de los festejos del Bicentenario de la Independencia y Centenario de la Revolución Mexicana. Museo del Palacio del Arzobispado. Secretaria de Hacienda. Ciudad de México
American Kinetics. Galerie CapitalGold. Düsseldorf. Alemania
Bonito. Colectivo Arte Kitsch Mexicanísimo. Galería de la Secretaria de Hacienda y Crédito Público. Ciudad de México.

2009
Luna Líquida. Muestra proyecto de arte conceptual y trabajo en video de Latinoamérica. Exposición en Sao Paulo, Brasil.

2006
Artoficio. Galería Central, Centro Nacional de las Artes. Ciudad de México.

2000
Mexico-Eslovaquia. Castillo Mojmírovce. Eslovaquia. Manifiesto Conceptual. Escuela de Artes y Diseños. Bratislava, Eslovaquia.
Quebrar el Silencio. Palacio de Gobierno y Hotel Camino Real. Oaxaca, México.
Arte Postal hacia el nuevo milenio. Museo de la Filatelia. Oaxaca, México.

Chiapas-Oaxaca 2000. Exposición Itinerante. Sedes en Oaxaca: Centro Cultural del ISSSTE, Ricardo Flores Magón. / Galería Rodolfo Morales, Escuela de Bellas Artes, Universidad Autónoma Benito Juárez. / Galería Tera. / Exconvento de San José. Sedes en Chiapas: Museo Hermila Domínguez, Centro Cultural Rosario Castellanos, Comitán. / Galería de la UNICACH, Universidad de Ciencias y Artes de Chiapas, Tuxtla Gutiérrez.

Primera Bienal del Pacífico de Pintura y Grabado Paul Gauguin. Universidad Autónoma de Guerrero.

5 Siglos en la Plástica Chiapaneca. Centro Cultural Jaime Sabines, Tuxtla Gutiérrez, Chiapas.

1999

Primer Salón de la Plástica Chiapaneca. Centro Cultural Jaime Sabines, Tuxtla Gutiérrez, Chiapas.

Primera Bienal de Pintura y Escultura del Sureste. Tuxtla Gutiérrez, Chiapas.

1993

La Cultura de la Noche. Centro Cultural el Juglar. Ciudad de México.

Viaje. Escuela Bancaria y Comercial. Ciudad de México.

1992

500 años, encuentro de dos culturas. Colegio de Bachilleres. Ciudad de México.

GLOSARIO

..

Alquimia: Doctrina y estudio experimental de los fenómenos químicos que se desarrolló desde la Antigüedad y a lo largo de la época medieval y que pretendía descubrir los elementos constitutivos del universo, la transmutación de los metales, el elixir de la vida, etc."La alquimia pretendía encontrar la piedra filosofal que convirtiese en oro todos los metales; de la rama más empírica de la alquimia nació la química."

Alma encarnada: Se parece a un cordón umbilical espiritual que trasciende los reinos, con un extremo conectado a la Fuente Infinita, y el otro ubicado dentro de nuestro ser espiritual y físico. Es el conducto por el que fluyen las Sefirot. El alma encarnada, el ser humano, es el comodín de la creación. En este reino, los seres humanos adoptan libre albedrío y consciencia. Cada persona tiene un equilibrio diferente de sabiduría o necedad.

Alma superior: Cuando una persona tiene una fuerte conexión espiritual con su alma superior, la persona es un todo o tiene integridad. Esto se manifiesta como una sensación de totalidad. Algunas personas tienen una conexión espiritual tan delgada como un cabello. En la medida que la persona practica y perfecciona las virtudes y desarrolla carácter, su conexión se hace mayor. En algunos líderes espirituales el cordón o raíz espiritual puede ser visto como un pilar de luz.

Arte Pop: Movimiento artístico surgido en Reino Unido y Estados Unidos a mediados del siglo XX, inspirado en la estética de la vida cotidiana y los bienes de consumo de la época, tales

como anuncios publicitarios, comic books, objetos culturales «mundanos» y del mundo del cine.

Barroco: Movimiento cultural y artístico que se desarrolló en Europa y sus colonias americanas entre finales del siglo XVI y principios del XVIII. 2. Período histórico cultural europeo y americano que comienza a finales del siglo XVI y termina a principios del siglo XVIII durante el cual se desarrolló este movimiento.

Cábala: Disciplina y escuela de pensamiento esotérico, relacionada con los esenios y el judaísmo jasídico. Utiliza varios métodos para estudiar la Torá.

Caligrafía: 1. Técnica de caligrafiar."esmerada caligrafía; los copistas medievales, además de dominar la caligrafía, debían poseer ciertas cualidades como capacidad de observación, atención y retentiva." 2. Conjunto de rasgos característicos de la escritura de una persona, de un documento o de una época.

Collage: Técnica artística que consiste en ensamblar diversos elementos en un todo unificado. El término se aplica sobre todo a la pintura, pero por extensión se puede referir a cualquier otra manifestación artística, como la música, el cine, la literatura o el videoclip.

Conciencia: En términos generales, es el conocimiento que un ser tiene de sí mismo y de su entorno. También puede referirse a la moral o a la recepción normal de los estímulos del interior y el exterior por parte de un organismo.

Dadá: Movimiento cultural y artístico creado con el fin de contrariar las artes que surgió en 1916 en el Cabaret Voltaire en

Zúrich. Fue propuesto por Hugo Ball, escritor de los primeros textos dadaístas; posteriormente, se unió el rumano Tristan Tzara, que llegaría a ser el emblema del dadaísmo.

Espíritu: Entidad abstracta tradicionalmente considerada la parte inmaterial que, junto con el cuerpo o parte material, constituye el ser humano; se le atribuye la capacidad de sentir y pensar.

Esoterico: Que está oculto a los sentidos y a la ciencia y solamente es perceptible o asequible por las personas iniciadas.

Feng Shui: Arte ancestral basada en la cosmogonía china, que busca la mejora de las condiciones ambientales que fomentan el bienestar y la armonía general del individuo con su entorno.

Hermetismo: Tradición filosófica y religiosa basada principalmente en textos pseudoepigráficos, atribuidos a Hermes Trismegisto. Esos escritos han influido mucho en la Tradición Esotérica Occidental y fueron considerados de gran importancia tanto durante el Renacimiento como en La Reforma.

Hombre de Vitruvio: famoso dibujo acompañado de notas anatómicas de Leonardo da Vinci realizado alrededor del año 1490 en uno de sus diarios. Representa una figura masculina desnuda en dos posiciones sobreimpresas de brazos y piernas e inscrita en una circunferencia y un cuadrado ('Ad quadratum'). Se trata de un estudio de las proporciones del cuerpo humano, realizado a partir de los textos de arquitectura de Vitruvio, arquitecto de la antigua Roma, del cual el dibujo toma su nombre.

Intercultural: Proceso de comunicación e interacción entre personas y grupos con identidades culturales específicas.

Kundalini: En el marco del hinduismo, la kundalini se describe como una energía intangible, representada simbólica y alegóricamente por una serpiente –o un dragón– que duerme enroscada en el muladhara.

Maat, Ma'at: Símbolo de la Verdad, la Justicia y la Armonía cósmica; también era representada como diosa, la hija de Ra en la mitología egipcia. Fundamentalmente, es un concepto abstracto de justicia universal, de equilibrio y armonía cósmicos que imperan en el mundo desde su origen y es necesario conservar.

Mónada: La fuente, o el Uno, de acuerdo con los pitagóricos, fue un término para Dios o el primer ser o la unidad originaria, o para la totalidad de todos los seres, con el significado de "sin división".

Monograma: Dibujo o figura hechos con las iniciales u otras letras del nombre de una persona o una institución, que se emplea como abreviatura, símbolo o emblema.

Runa: Carácter de escritura del alfabeto rúnico. En la antigüedad las runas eran consultadas por reyes y príncipes cuando tenían que tomar decisiones importantes y transcendentales. También se empleaban los signos rúnicos por sacerdotes y sabios, para confeccionar amuletos, talismanes, conjuros, etc. Algunas runas celtas, o chinas, tienen cada una un significado o simbolismo muy interesante. En ocasiones, se utiliza para protección o curación. Según cuenta la leyenda vikinga, las runas fueron un regalo que el dios nórdico Odín tuvo a bien hacer a los mortales. Provienen de las cartas de los alfabetos germánicos que eran utilizados por los países nórdicos. Se cree que el origen de la palabra runa puede ser la antigua palabra europea "ru", que

significa secreto, y de la antigua palabra germánica "runa", que significa susurro.

Sabiduría: 1. Conjunto de conocimientos amplios y profundos que se adquieren mediante el estudio o la experiencia."durante su vida se había preocupado de instruirse en el camino de la sabiduría; Sancho Panza ha quedado como ejemplo de persona realista y guiada por la sabiduría popular." 2. Facultad de las personas para actuar con sensatez, prudencia o acierto.

Surrealismo: Movimiento artístico y literario que surgió en Francia después de la Primera Guerra Mundial y que se inspira en las teorías psicoanalíticas para intentar reflejar el funcionamiento del subconsciente.

Trascendencia: Conectar con lo inmortal y lo esencial. Benevolencia y universalidad.

Transmutación: La transmutación o trasmutación es un término relacionado con la alquimia, física y química que consiste en la conversión de un elemento químico en otro. En términos espirituales, transmutación es siempre un cambio evolutivo de la cualidad de algo. Es la cualidad del amor lo que la potencia, lo que permite transmutar el rencor en perdón, la tristeza en felicidad, la desesperación en alegría, la duda en fe, la discordia en unión, el error en la verdad, las tinieblas en luz.

ÍNDICE ONOMÁSTICO

Apolo: Una de las divinidades principales de la mitología griega, y uno de los dioses olímpicos más significativos, motivo por el cual le dedicaron una gran cantidad de templos. Hijo de Zeus y Leto, y hermano mellizo de Artemisa, poseía muchos atributos y funciones, y posiblemente después de Zeus fue el dios más influyente y venerado de todos los de la Antigüedad clásica. Era descrito como el dios de las artes, del arco y la flecha, que amenazaba o protegía desde lo alto de los cielos, siendo identificado con la luz de la verdad, tal es como se lo representaba con el Sol.

Artemidoro de Éfeso: Vivió al final del s. II a. C. y principio del s. I a. C., fue un cartógrafo y geógrafo griego. Visitó Italia (como embajador en Roma), Hispania, Egipto, y gran parte de los países ribereños del mar Mediterráneo. Escribió una vasta obra geográfica titulada Geographoumena en once libros. Añadió mucha información que sacó de las obras de sus predecesores Agatárquidas, Eratóstenes, etc.

Barbara Kruger: Artista conceptual estadounidense. Gran parte de su trabajo consiste en fotografías en blanco y negro cubiertas de un pie de foto declarativo, de letras blancas sobre rojo con tipografía Futura Bold Oblique.

Ben Vautier: Artista plástico, agitador público, crítico de arte, poeta, decorador y editor de libros. Para él no hay vanguardia sin novedad y no hay riqueza sin multiculturalismo.

Bruce Nauman: Artista multimedia estadounidense, cuyas esculturas, vídeos, obra gráfica y performances han ayudado a diversificar y extender la escultura a partir de la década de 1960.

Sus inquietantes obras de arte hacen hincapié en la naturaleza conceptual del arte y del proceso de creación.

Carl Gustav Jung: (1875 - 1961) Médico psiquiatra, psicólogo y ensayista suizo, figura clave en la etapa inicial del psicoanálisis; posteriormente, fundador de la escuela de psicología analítica, también llamada psicología de los complejos y psicología profunda.
Charles Baudelaire. Escritor y poeta francés.
Cornuto: Lucio Anneo Cornuto fue un filósofo griego que destacó durante el reinado de Nerón, cuando su casa de Roma era una escuela de filosofía.

David J. Chalmers: Filósofo analítico australiano, especializado en filosofía de la mente y filosofía del lenguaje.
Demócrito: (en griego: Δημόκριτος; Abdera, Tracia, c. 460 a. C.-c. 370 a. C.) Filósofo y matemático griego que vivió entre los siglos V-IV a. C. Discípulo de Leucipo, se le llama también «el filósofo que ríe». Pensador con un amplio campo de intereses, es especialmente recordado por su concepción atomista de la materia.

Edgar Allan Poe. Escritor romántico estadounidense.
Ernst Gombrich: (1909 - 2001) Historiador de arte británico de origen austriaco.

Frijof Capra: (1939) Físico austriaco.

Georges Braque. Pintor.

Hermes Trismegisto: Personaje histórico que se asoció a un sincretismo del dios egipcio Dyehuty (Tot en griego) y el dios

heleno Hermes. Hermes Trismegisto significa en griego Hermes, el tres veces grande.

Jean Moréas. Poeta simbolista.
Jean Paul Basquiat: (1960 - 1988) Artista, poeta, músico, dibujante y pintor estadounidense.

Khalil Gibran. Escritor y poeta libanés.

Lailah Gifty Akita. Escritora de África.
Leonardo da Vinci: Polímata florentino del Renacimiento italiano. Fue a la vez pintor, anatomista, arquitecto, paleontólogo, artista, botánico, científico, escritor, escultor, filósofo, ingeniero, inventor, músico, poeta y urbanista.

Marcel Duchamp: Artista y ajedrecista francés. Especialmente conocido por su actividad artística, su obra ejerció una fuerte influencia en la evolución del dadaísmo y de las artes conceptuales.

Omraam Mikhaël Aïvanhov: Filósofo, pedagogo, místico y esoterista búlgaro. Un destacado maestro del esoterismo occidental en Europa en el siglo XX, fue discípulo de Peter Deunov, el fundador de la Universal White Brotherhood.

Pablo Picasso. Pintor.
Paul Verlaine. Poeta simbolista francés.
Platón: Filósofo griego seguidor de Sócrates y maestro de Aristóteles. En 387 fundó la Academia, institución que continuaría su marcha a lo largo de más de novecientos años.

Robert Rauschenberg: (1925 - 2008) Pintor y artista estadounidense, que alcanzó notoriedad en 1950 durante la

transición del expresionismo abstracto al Pop-Art, del cual fue uno de los principales representantes en su país.

San Benito de Nursia: Presbítero y religioso cristiano, considerado el iniciador de la vida monástica en Occidente.

San Francisco de Asís: Santo umbro (italiano), diácono, y fundador de la Orden Franciscana. Su vida religiosa fue austera y simple, por lo que animaba a sus seguidores a hacerlo de igual manera. Es el primer caso conocido en la historia de estigmatizaciones visibles y externas.
Stéphane Mallarmé. Poeta y crítico francés.

Tony Robbins. Escritor de libros de desarrollo personal y finanzas personales y orador motivacional estadounidense.

Wayne Dyer. Fue un psicólogo y escritor de libros de autoayuda estadounidense.

Xue Xinran. Escritora británica - china.

Zoroastro o Zarathustra, castellanizado Zaratustra: Profeta iraní fundador del mazdeísmo. Se sabe poco o nada de él de manera directa, y las pocas referencias que se conocen están rodeadas de misterio y leyenda.

LIBROS CITADOS

..

Psicología y Alquimia. Carl G. Jung. 1944.

Splendor Solis. Códice iluminado de finales del siglo XVI. Realizado en 1582, en él se exponen las claves de la cábala, la astrología y el simbolismo alquímico. Se trata de una recopilación ilustrada de tratados alquímicos anteriores.

Himno homérico a Hermes. Tres himnos dedicados a los dioses del panteón griego y otras deidades, cuya extensión y fecha de composición hacen de ellos un grupo heterogéneo de poemas que reunimos bajo un mismo título. En la fecha de composición de algunos de los himnos, existe una diferencia de más de siete siglos, algo que ya de por sí invitaría a pensar en una autoría diversa. De esta manera, el más antiguo, el himno II, a Deméter, data de los siglos VII o VI a.C., el conocido como estadio subépico, en tiempos de Hesíodo, mientras que los himnos XXXI y XXXII, al Sol y a la Luna, se compusieron necesariamente no antes de época helenística.

Biblioteca mitológica del Pseudo Apolodoro: Libro elaborado en el siglo I o en el II d. C. que recopila, de manera detallada pero incompleta, la mitología griega tradicional, desde los orígenes del universo hasta la guerra de Troya.

Compendio de Teología (Theologiae Graecae compendium). Obra de Cornuto, c.60. Tratado filosófico, manual de "mitología popular según las interpretaciones etimológicas y simbólicas de los estoicos". Fue el primer ejemplo de lo que sería un tratado

educativo romano, y ofrecía una recopilación de la mitología griega basándose en una lectura etimológica muy elaborada.

Ganapati-atharva-sirsa, el Ganesha-purana y el Mugdala-purana, escrituras con devoción a Ganesha.

Los Gathas: 17 himnos, agrupados en cinco cantos religiosos, llamados yasnas que se han atribuido al profeta Zaratustra (Zoroastro), que resultan ser la parte más antigua del Avesta y que están considerados como los textos más sagrados de la fe zoroástrica. La mayoría considera que Zaratustra vivió entre el 1300 al 1200 a. C.3. Se estima que nació entre el principio del primer milenio y el siglo vi a. C. Cordero Biedma, basándose en estudios de arqueología y dataciones de carbono 14, señala que nació alrededor del 6300 a. C.

ACERCA DE LA AUTORA

RA'AL KI VICTORIEUX, MÉXICO, 1971.

Es conocida también con sus seudónimos Iris Atma, Iris México, y por los nombres de sus heterónimas; álter egos de performance. Demiurga Multidisciplinar: cantautora, escritora y artista visual. Profesional de la educación artística, promotora cultural y maestra espiritual.

Tiene varios álbumes publicados, en música rock y poesía sonora, y se ha presentado en escenarios de la CDMX y varios estados de la República. Cuenta con más de una decena de libros publicados y cientos de artículos en periodismo cultural. Realiza obra en dibujo, fotografía, grabado, pintura, arte objeto, escultura, instalación, performance, video arte. Recibió la beca de Jóvenes Creadores del FONCA, del 2001, en el área de pintura. Ha

organizado y participado en exposiciones tanto individuales como colectivas en Brasil, Chile, Argentina, Colombia, Perú, Canadá, EEUU, Eslovaquia, España, Austria, Alemania y México.

Estudió en la Escuela Nacional de Pintura, Escultura y Grabado "La Esmeralda", del INBA, 1991-4, Moda, en Iconos, 2007. Cine, en INDIe, 2003. Música, en la Escuela de Música Mexicana, 2002-3. También ha cursado talleres en museografía, cómic, encáustica, diseño, gestión cultural, teatro, poesía, redacción, danza, etc. Se graduó en bachiller físico matemático y tiene interés por la ciencia.

Profesional en la educación artística, con estudios en la Escuela Superior de Artes de Yucatán, 2011-3. Se capacitó en Procuración de Fondos, Procura, 2003-5, y en Gobierno y Administración Municipal, Fundación Colosio, 1996. Ha impartido conferencias, talleres y diplomados de forma independiente y con la UNAM, ICONOS, Universidad Veracruzana, UNICACH, Centro Nacional de las Artes, etc. Fue jurado y tutor del FONCA en el Programa de Apoyo a la Edición de Revistas Independientes 2012. Miembro de la Asociación Internacional de Críticos de Arte, AICA, 2006-9. Directora de la Casa de Cultura en Chiapas, 1997. En 1998 recibió la beca del Fondo Estatal para la Cultura y las Artes de Chiapas en el área de Investigación del Patrimonio Cultural.

Victorieux manifiesta interés por los valores y derechos humanos, la conciencia, la espiritualidad y la trascendencia. En el área de la teoría del arte, ha desarrollado una metodología de para la apreciación estética, que combina los conocimientos de historia, crítica y estética, con la conciencia de Isímbolos y lenguajes espirituales de oriente y occidente. En la música, ha desarrollado el género de Rock Zen, en el que combina ritmos populares con mantras, poesía amorosa y mística. Le interesa el

estudio y la enseñanza de la filosofía y la transmutación energética a través del arte.

Libros por Ra'al Ki Victorieux

COLECCIÓN KUNDALINI, ARTES VISUALES
Semper Victrix. Arte de Protección Espiritual
Anima Mundi. Esplendor y Florecimiento en Artes Visuales

COLECCIÓN DERK, PERFOFACTION
XIX. Esfinge Solar. Memorias de Vamp Iris Atma Ra: Mujer y Romance

COLECCIÓN DRUK, EDUCACIÓN ARTÍSTICA
Arte. Educación Artística; Teoría, Gestión Cultural y Psicología Social
@rte. Arte y la Red; Comunicación y Aprendizaje con Multimedios
Enseñanza. Historia y Valores en la Educación Artística.
Arte Mexicano. 1950 - 2000; Diez Lustros de Arte en México

COLECCIÓN LÓNG WÁNG, DESARROLLO PERSONAL
Radio. Reflexiones de Amor y Trascendencia
Si vis amari, ama. (Si quieres ser amado, ama). Inspiración para el Desarrollo Personal y Mejorar las Relaciones
Meditaciones & Poesía. Libro de Horas para Nutrir el Alma
Gracia. Bendiciones de Amor, Gracia y Trascendencia

Cursos por Ra'al Ki Victorieux

1. Semper Victrix. Arte de Protección Espiritual.
2. XIX. Esfinge Solar. Procesos de Sanación Sexual.
3. Arte. Educación Artística; Teoría, Gestión Cultural y Psicología Social.
4. @rte. Arte y la red; Comunicación y Aprendizaje con Multimedios.
5. Enseñanza. Historia y Valores en la Educación Artística.
6. Arte Mexicano. 1950 - 2000; Diez Lustros de Arte en México.
7. Radio. Reflexiones de Vida para el Desarrollo Espiritual.
8. Si vis amari, ama. (Si quieres ser amado, ama). Inspiración para Mejorar las Relaciones con Uno Mismo y con los Demás.
9. Meditaciones & Poesía. Prácticas para Nutrir el Alma
10. Gracia. Bendiciones de Amor, Gracia y Trascendencia.

Primera edición en México: 2019
D.R. Ra'al Ki Victorieux, 2019
Edición: Atma Unum
Crédito de las ilustraciones, obra de artes visuales:
Ra'al Ki Victorieux
Todos los derechos son reservados. Ninguna parte de este libro puede ser reproducida en ninguna forma, sin permiso escrito. Excepto por citas cortas o pasajes, con el debido reconocimiento.

CULTIVA CONCIENCIA

www.ingramcontent.com/pod-product-compliance
Lightning Source LLC
Chambersburg PA
CBHW022111170526
45157CB00004B/1582